U0012115

序

一個關於建築與人一起成長的故事
─遠雄企業團董事長　趙藤雄

建築是人類文明、社會演進的過程與象徵；是一個國家、城市、農村進步與繁榮的表現；是人民文化素養、生活品質、價值與創新的良性循環；也是每個人或家庭生命財產的保障，及精神與心靈上的寄託與依靠。

建築更是國家競爭力的表現，從建築可以看出一個國家的興衰、城市的發展與農村的風貌，好比一○一大樓的興建，除了是超高大樓建築外，建造當時成為世界第一高樓的表徵，如今更成為台灣國際競爭力與永續力的代表，也成為國際對台灣的第一印象，由此可知道，建築可以是建築，但建築卻不只是建築。

台灣的建築發展歷程，受到經濟脈動、社會環境變遷影響甚鉅，一九五○年韓戰爆發，台灣取得了發展的優勢，開始全面展開經濟建設。遠雄的發展歷程與台灣一九六○年的經濟成長一路比肩而行，一九七○年代為了改善「客廳即工廠」現象，開始規劃工廠和辦公室「廠辦合一」，為中小企業降低成本，提升生產效能。其後在一九八○年代台灣面臨產業轉型的關鍵時機，遠雄更是提早發現產業需求，創先升級廠辦功能，園區化廠辦兼具生活機能，為客戶量身規劃貨櫃及倉儲動線，並吸引上、下游廠商進駐，建立完整供應鏈，以凝聚產業群聚的力量，讓一九九○年

中小企業得與國際大廠競爭。

一路從二十世紀跨入二十一世紀，遠雄不斷創新改革，藉由科技化、智慧化為台灣中小企業提升競爭力並創造高產值，更以全球首創雲端智慧城市，建立低碳雲端產業基地，為台灣廠辦建築開創全新里程碑。

二〇〇五年遠雄首創「二代宅」品牌，更是全面帶動了高品質的台灣住居生活革命，落實以人為本，以環境共生、數位智慧、品牌永續三大理念革新台灣住宅觀念，從跨時代的數位家庭首部曲開始，至今已進行至十七部曲，每一次的新技術，都引領台灣建築業進入新的領域，同時亦自我期許，成為台灣人文、科技、智慧建築的領導者。

二〇〇六年開始，遠雄帶著台灣的產官學研團隊，前往歐洲、美國、亞洲等先進國家與城市進行考察，並與國際知名品牌合作研發創新，整合各種軟硬體以創造無限與永續性之價值，將全球一流城市、企業先進技術及理念帶回台灣。透過參訪考察，遠雄對這些內涵和它的價值，全部都深入了解，甚至發現自己做出來的東西，早就超越國際一流典範。但如果遠雄不去這樣拜訪考察，只是關在自

己的國家裡面，如此一來恐怕會有一些瓶頸。事實證明，到外面一看之後，更讓我確定遠雄所做的方向是完全正確的。

建築是「人類生活的容器」，不論是何種生活型態，都必須以安全、通用、健康、舒適為先決條件。建築始終以人為本，它適合人一生的每個週期，從幼兒、青少年、成人、老年，適合不同年齡層，從居住的角度思考，最好的居住品質就是一百年甚至兩百年可以住的永續建築，這就是遠雄之所以堅信未來建築必須朝向永續發展，並且以此為目標而努力。

建築對社會的影響力，不僅僅是居住硬體建材設備的改進，更在無形中帶動生活品質與居民互動等社區環境及凝聚力的提升。不論是過去、現在或是未來，遠雄始終回到人的角度思考，一路從住宅、廠辦、造鎮、智慧住宅到智能城市，整合科技、創造環境，為建構智能城市做好準備，以迎戰這個瞬息萬變的新時代。如同建築的基礎必須仰賴非常紮實的綑綁鋼筋一樣，而始終不變的是，我們仍然秉持最踏實、誠懇的初衷，不斷為人們創造新的城市生活體驗，為台灣的國際競爭力盡一份心力。

序

追尋台灣成長的痕跡，省思應行的未來之路

—遠雄建設執行副總經理　黃志鴻

我是在一九八七年進入遠雄建設的前身—遠東建設，回顧這三十年來跟隨在趙董事長身邊，對我來說他既是長官，更像是一位工作職場上的前輩，不斷提攜後進、鼓勵其他人成長前進。尤其對於工作、事業的態度，他總是以身作則地跑在最前面，對我們拋出他的觀點、創新想法。更難能可貴的是，他一輩子總是持續地學習，為了一個新的開發案，便親自帶領團隊前往先進國家、城市考察，白天行程結束後，晚上繼續在飯店房間和同事會議，評估白天參訪項目的學習心得。

之所以今日趙董事長被稱為「廠辦教父」，遠雄對於廠辦的投注，絕非一兩大的投機思維所能達到的。一開始的起心動念非常單純，只是一股體恤中小企業創業者資本條件不足、掛念勞工者工作環境不佳的心念，於是以他與生俱來的市場敏感度，開創了一個全新的「廠辦」利基市場。從早期的新店中正路、寶橋路上的新店工業區，或是後來的中和遠東世紀廣場、汐止U-TOWN，你可以親自走一趟，便可以清楚看到遠雄與台灣中小企業一同默默耕耘、一同成長的痕跡。更不用說唯一民間規劃的內湖科學園區，五十幾棟建築創造三倍於竹科的產值了！而這些，

都是一次又一次的參訪學習、一次又一次的會議，才能累積出來的專業素養，才能激發出台灣的競爭力。

對於開發新市鎮，遠雄抱持的是一樣的初心，為了可以解決過於飽和的都會居住問題，提供年輕人負擔得起的高品質住宅，而參與了政府的三峽、林口的造鎮計畫。甚至包含後來的合宜住宅，以及偏向公益性的花蓮遠雄海洋公園、遠雄自由貿易港區、遠雄大巨蛋園區……等，無一不是為了配合國家政策，為了人民更好的經濟前景與生活品質而做。

面對網路時代日新月異的創新科技帶來的衝擊，趙董事長常講：「誰說傳統產業就不能永續？只在於頭腦老化不老化的問題，窮則變、變則通，要能因應時代演進，不斷激發創意。」因此遠雄借力使力，成為第一個擁抱創新技術，第一個去思考如何將這些新科技、新觀念、新服務應用在日常生活中的建商，而產生了「二代宅」這樣的劃時代品牌概念，更持續朝以人為本的未來理想生活願景前進。

這一本書，是從史觀的角度來談台灣經濟社會與建築發展。一般讀者看到的也許單單只是台灣與遠雄過去五十年的建築大事紀，一起回憶我們一起打拚出來的歷程，但其實我更看到了深層的智慧。台灣的國際競爭力，仍需要我們全民更加奮發努力，才有機會重返榮耀，追

回往日四小龍之首的光榮。不管是政府的策略願景與或施政藍圖，均必須以更前瞻性的視野來擘畫，應有未來五十年、一百年的永續發展概念，因為唯有站在時代最前端，才能因應這瞬息萬變的趨勢發展與全球性競爭，以創造出新一波的經濟奇蹟。

近年來天災頻繁，不可抗力的地震、颱風、暴雨，成為人民生活安全的隱憂。因此更穩固的建築構造，讓人信任的施工品質，不但是購屋時的必備要求，而且，我們已居住多年的老舊建築，也該適時地進行都市更新，才能避免不必要的居住風險，我認為這才是真正的「居住正義」與「轉型正義」。試想，一旦再發生一次類似九二一的淺層大地震，那些屋齡已超過三十年以上的有三六八萬戶，佔了全國住宅總量百分之四十四的老房子，勢必難以承受巨大震度，其後果將不堪設想。

台灣要追求長治久安、人民幸福安康的前提，是需要一套偉大的戰略思考與行動力，才能創造出來的。希望大家看完這本書後，除了更珍惜我們辛苦建立的成果之外，也不該只是安逸於眼前的小確幸，更希望能透過這些點點滴滴的記錄，激發起大家的信心與勇氣，重新燃起過往那段不顧一切打拚創造經濟榮景的熱情，而我們所熱愛的台灣這個美麗的島嶼，也必定能再次成為國際矚目的焦點，開創出一番偉大的成績！這是遠雄出版這本書的願景。

導論：
人類建築簡史

「建築是永恆的，是文化也是藝術的結合，它蘊含著生活與生命力。」建築者必須基於對於大自然的敬畏，以及對於人類的關懷，才能建造出一座超越時間的永恆之城。建築就像一本書，從中你能看到一座城市的內涵。順著歷史的長河，閱讀文明演化下的建築面貌，從中窺見人類的建築本心。

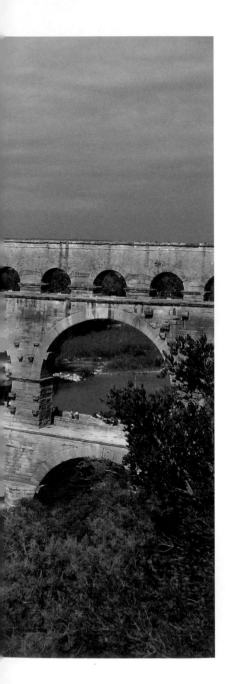

安身立命：家、聚落與城市

對於遠古的先民來說，「家」只是一個遮風避雨的庇護所。他們傍水而居、因地制宜，在掩蔽、安全、宗教活動等需求和使用工具之間的變化中，漸漸發展出如岩洞、穴居、樹屋、高腳屋、半穴居、杆欄式等不同的原始建築樣貌。在新石器時代，建築的形式發生了變化，由鳥築巢般的圓形室內空間，漸漸演變成了方形，如此一來不只有利於擺設，更提高了室內空間利用的可能性。

當人類從逐水草而居的遊牧生活型態，轉變為農耕、畜牧為主的定居生活，在互助、合作的經濟模式成形之後，逐漸形成了由眾多房屋構成的聚落，並且因為人口的集中，規模慢慢地擴大成為村落、城鎮與城市。同時，因為交通、公共聚會的需求，除了居住的住所之外，也產生了道路、水道、橋樑等公共建設，與運動場、浴場、神廟等公共建築。如古希臘時代的帕特農神廟、羅馬競技場，都對世界建築藝術留下了深遠的影響。

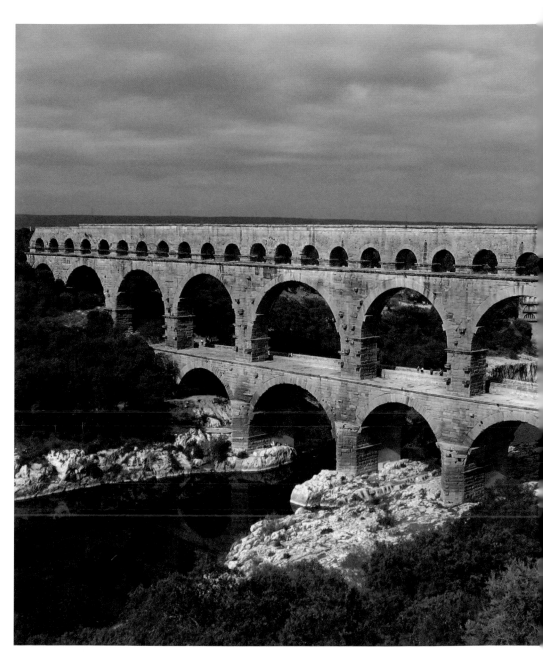

法國南方的古羅馬水道嘉德橋（Pont du Gard），為城市傳輸基本的生命之源。

以人為萬物的尺度

古羅馬建築師維特魯威斯在《建築十書》中如此說道：「美好的建築有三大條件：堅固、實用與愉悅。」他認為建築是對自然的模仿，如同鳥和蜜蜂築巢。」人類也用自然材料建造建築物保護自己，為了美觀，建築應該要依照最美的人體比例來建造。後來文藝復興時代的達文西便依照這樣的理論，細緻地勾劃出〈建築人體比例圖〉（又名〈維特魯威斯〉），在代表宇宙秩序的方和圓的中心，放入了一個完美比例的人體，用以象徵「人為萬物的尺度」。

這種繼承自古希臘的人文思想，在文藝復興時代的建築中充分展現─反對中世紀以神權、教會為中心的建築設計理念，主張個性解放、提倡科學文化，歌頌人體之美，強調人體比例是世界上最和諧的比例。

他們從兩千年前古希臘、羅馬，萬神林立、眾聲喧嘩的年代，將關懷的視角由眾神拉回到人

間，從人的角度去思考建築藝術的本質。講究秩序和比例，在幾何學、數學的計算下，以尺規製圖，繪製出以圓形和正方形為基礎的嚴謹立面和平面構圖，古典建築的柱式系統，藉由完美的比例來塑造理想中的宇宙協調秩序。

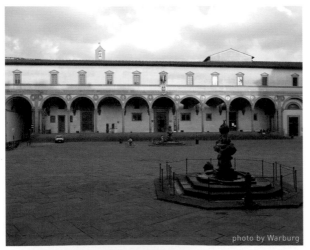

photo by Warburg

布魯內勒斯基（Filippo Brunelleschi, 1377-1446）在佛羅倫斯設計的棄嬰收養院，使用柯林西式的圓柱、連續的拱洞，搭配二樓長方形窗戶與窗戶上的山牆，設計出明亮的拱廊與對稱的比例，建構出以人為中心的空間秩序。

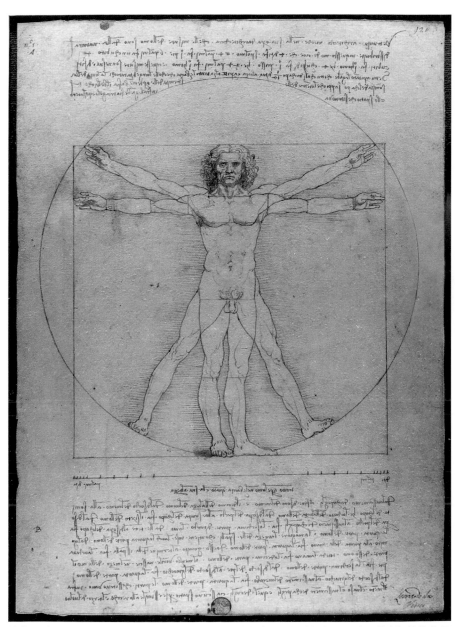

達文西（Leonardo da Vinci, 1452-1519）所繪製的〈維特魯威斯〉，反映了「人為萬物的尺度」的文藝復興時代建築中心思想。

機能、便利性與城市計畫

自古至今，人類的城市規劃，除了配合環境的自然地勢而建造，像是中國城市選址結合了地理風水，以求人與環境和諧相處之道；城市的設計更是與使用者的需求息息相關，像是中古時代義大利各聚山頭的小城邦，以圍牆圍繞住城鎮，便是因為軍事防禦需求，再利用地勢而產生。而在城市擴張中，因應居住者的增加，也發展出如中國唐代的長安城這種方便交通與建設規劃的棋盤式城市設計；或是在羅馬城的都市規劃中，也透過水道橋與完整的地下水系統來解決水的問題。

到了文藝復興時期商業城市興起，城市發展的焦點，已逐漸由各自形成的聚落或獨立的公共空間，轉而關注整體城市空間型態，同時在城市空間內涵上更注重整體調和感與空間美學的呈現。

而到了十六、十七世紀，荷蘭阿姆斯特丹是海權時代的重要港口城市，為了打造港埠城市，精心的都市計畫造就了現在的運河系統，形成今日

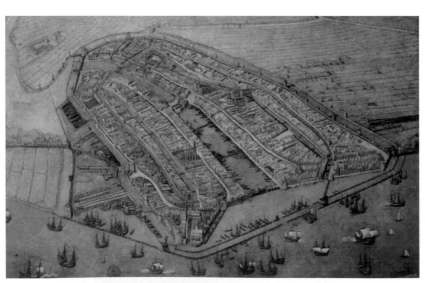

1538年繪製的阿姆斯特丹地圖，可看出以原始古運河為核心的城市輪廓。

我們所見的以半圓形歷史運河區為核心的都市輪廓。他們將運河環繞整個城市，讓貨物可沿著便利的交通運輸直達市政廳及市集，視需要而卸貨。所以，荷蘭人心中永遠有追求智慧便捷的理想，且已根深蒂固養成如何使城市更有智慧開發的思考模式。

技術與新材料引領的生活新型態

十八世紀由英國開始的工業革命逐漸從歐洲擴展到全世界，在工業化與都市化的趨勢下，中產階級快速興起，建築功能朝向大量、快速、模組化生產的方向前進。火車站與橋樑等需要大跨度的公共建築需求大增，城市的規模與建築物的尺度被急遽地放大！

工業革命同時帶來了營建技術的創新，為了興建更高聳、跨距更大的建築物，以往的木材、石頭、磚瓦的牆壁被鋼鐵、水泥、玻璃等建材取代，這些新材料的使用也改變了建築的樣貌。一八五一年倫敦舉辦的世界博覽會中，以鋼鐵為

骨架、玻璃為主要建材的水晶宮，利用現場組裝預鑄施工的方法，在九個月內就完成了一棟以往得花數年才能完成的巨大建築，寬達一百四十四公尺的室內跨距，通透流動的空間是建築史上首見的典範。

而十九世紀末的巴黎艾菲爾鐵塔以及鋼筋混凝土建築的出現，更為現代建築提供了全新的視野。這個為了世界博覽會而落成的金屬建築使用了七千三百公噸的熟鐵，曾經保持世界最高建築四十五年，直到紐約克萊斯勒大樓的出現。

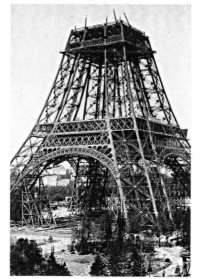

1888年建築中的巴黎艾菲爾鐵塔。

造形依循隨機能來設計

二十世紀當大量人口進入城市生活之後，建築的功能開始複雜化，建築物的機能因應生活需要不斷地在改變，於是一群建築師主張建築物應「形隨機能」來設計（Form follows function），這也是現代主義建築的核心思想。

「建築學必須前進，否則就要枯死；建築沒有終極，只有不斷改革。」包浩斯學校（Staatliches Bauhaus）創辦人葛羅培斯（Walter Gropius）曾說，他創立包浩斯便是希望實現他對團隊合作精神、發揚手工藝傳統訓練及烏托邦式的理想。

現代主義的建築強調簡單而無裝飾，建築物只要使用適當的材料與工法來興建，除此之外不需要多餘的東西。「形隨機能」的概念下，設計不但解決了實用的功能和經濟問題，而功能的改變亦讓建築形體也會跟著改變。

現代主義風潮下的建築，也形塑出我們現在所見的現代建築樣貌。建築師柯比意（Le Corbusier）說：「我們的時代正在每天決定自己的樣式」，並且歌頌現代工業與工程師的技術，注重功能性與理性，「工程師受經濟法則推

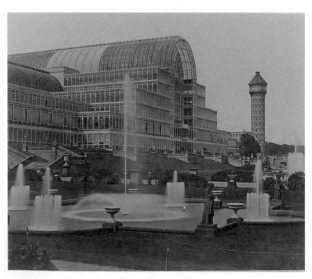

1851年英國倫敦世界博覽會中，以鋼鐵為骨架、玻璃為主要建材的水晶宮。

18

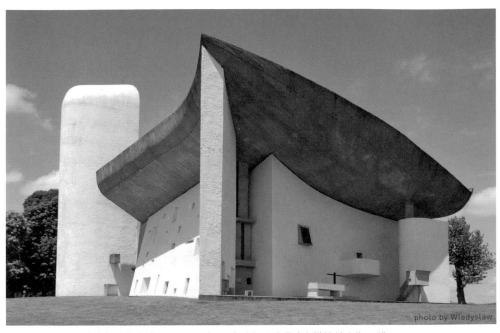

建築師科比意設計的廊香教堂（1950-1955），造形與丘陵環境和諧地結合為一體。

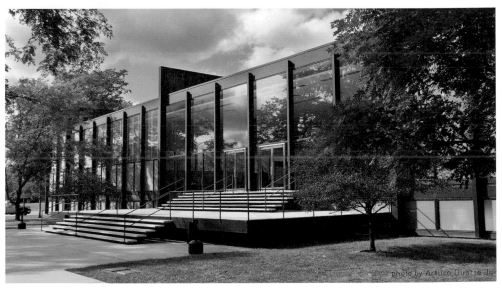

芝加哥伊利諾技術學院建築學院皇冠廳，為密斯「少即是多」概念下的建築傑作（1956）。

動，受數學公式所指導，使我們與自然法則一致，達到了和諧。」尤其強調「原始的形體是美的形體」，讚美簡單的幾何形體。

另一位建築大將密斯‧凡德羅（Ludwig Mies van der Rohe）更是以「少即是多」（Less is more）為名言，他提出最簡單、最適合經濟化的方盒子（box）設計，採用標準化的鋼鐵材料，以功能為主，去繁化簡，讓建築的經濟、材料完全符合所有的社會最基本的要求。

現代建築可以用一個很簡單的一句話說明「Free form, Free plan」。從前建築是受限於技術，現在是完全地自由了，可以更自在地展現不同的功能了。

回歸生活需求的花園城市實踐

近代城市設計思想，可說是對工業革命產生不良後果的一種省思與反抗運動。針對不同的使用機能、居住者特性或建築型態分區配置，避免造成不同屬性土地使用的衝突；運用綠地環繞各分區，以提升城市環境品質；主張限制城市規模並與自然環境結合等。

一八九八年英國的霍華德爵士（Ebenezer Howard）在《明日的田園城市》中提出結合理想主義與現實主義的「田園城市」概念，開創了「新市鎮」的都市計劃先河。田園城市是為健康的生活與工業而設計的，它的規模要能適合完整的社會生活，但不能太大，其四周應以綠帶環繞，將綠園道、公共建築、住宅及公共設施融合為一體，其外分布工廠倉庫，以防止空氣污染。田園城市就像是許多衛星圍繞在核心都市外圍，彼此間以高速公路相連接。

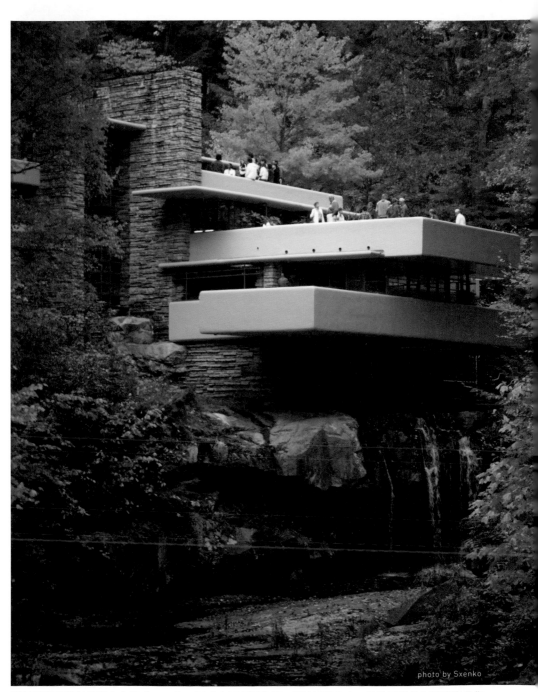

建築師萊特設計的落水山莊（1937），以「水平低矮伸展」與地平線吻合，是美國現代主義建築名作。

photo by Sxenko

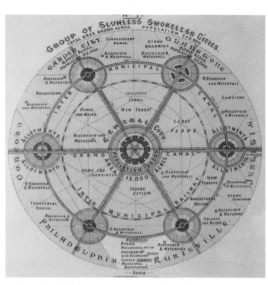

1902年霍華德爵士提出的田園城市概念圖。

田園城市的都市規劃概念影響持續至今，不管是在美國、加拿大、澳洲、阿根廷、德國，都有一批批花園城市的興起。同時部份都市計劃的課題演變為都市再生，將某些歷史悠久的城市重新規劃設計，如二戰損毀的巴黎。一九七〇年代，在台灣則為了紓解台北、台中、高雄三大都市的人口壓力，而將開發新市鎮列入「十二項建設」計畫，規劃了林口新市鎮、台中港新市鎮、高雄大坪頂新市鎮等數個新市鎮，帶動地方的活絡。

由於大型建築與大型工程帶動城市發展方向，其中民間部門在城市建設中扮演舉足輕重的角色，城市設計的管控手法，逐漸由管制性轉為協商性及引導性，公私權益的平衡及公共利益的追求，也必須在兼顧財務的可操作性條件下達成，因此財務手段的運用成為城市設計重要工具之一。

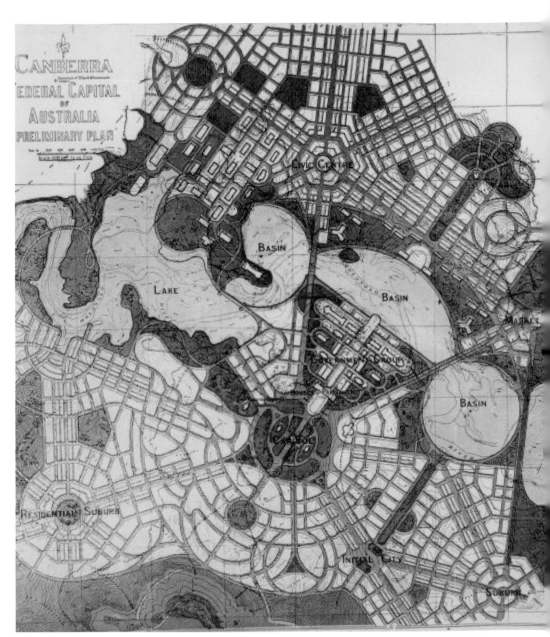

1913年設計的澳洲首都坎培拉早期規劃設計圖。

物聯網時代的永續與智慧城市

環境永續與經濟全球化激盪之下，當代都市設計思潮與演變，透過對不同層次城市實質環境的三維空間設計，達到對城市空間的主張，以提高城市環境的「宜居性」。尤其進入二十一世紀，科技智慧化發展下，大量的通訊、電腦運算及結點感測，也運用在建築領域之中，以達到安全、節能、減碳、自然、環保與永續，兼顧舒適、便利、健康、照護及友善環境，並重視與自然之平衡。

運用新一代資訊科技的智慧城市（Smart City）概念，成為正在進行中的城市發展趨勢。

透過最新的資訊科技應用，使人類能以更加精細和動態的方式管理生產和生活，利用傳感器嵌入到生活中的各個角落，諸如供電系統、交通系統、建築物和油氣管道等，而形成一個「物聯網」，再與網際網路相聯，透過超級電腦和雲端運算整合起來，而成為實際人類社會與物理系統的整合。

推動智慧城市的關鍵，一是以物聯網、雲端運算、行動網際網路為首的新一代資訊科技，再來則是一個知識開放開放城市創新生態，強調以人為本、協同、開放、使用者參與。而未來建築也將朝向本體建築就能自給自足，並能滿足居住者工作、生活、娛樂等機能。

同時，因地球資源的日益貧乏，減少產生生態足跡、污染，對待周圍環境更加友善，並可讓環境永續發展的「綠建築」（Green Building）與「生態城市」（Eco-City），更是未來城市與建築的重要核心功課。而隨著建築工法與思維的進化，國際的綠建築趨勢亦隨之慢慢走向「零碳」概念，藉由自然植栽的排碳，來抵銷建築物產生的二氧化碳，達到零碳化的平衡成效，實際的落實便是「在蓋一棟房子之前先種一棵樹」。

一道階梯，會影響一個人的行走方向，而一面牆、一扇窗，也會改變人們看世界的角度。建築如此緊密地影響了人類生活的模式，而深負使

永續社區的代表，英國BedZED以太陽能、自然通風、環保材料、合理預算與環境友善工法等，達到「零碳村」的理想目標。

命。隨著科技發展，如何去構築更方便、舒適的居住形式，如何讓人類和地球上的其他生物，可以永續的、自然的方式繼續繁衍生命，是建築發展的永恆價值與意義所在。

CHAPTER.1
1960-1969

飛翔的年代，
和台灣一起
創造夢想生活

從一九六○、七○年代台灣經濟起飛的年代開始，為了追求理想的美好生活，年輕人們帶著一股純粹的熱情，從鄉村來到都會，奮力拚搏。從一塊一塊的紅磚及一片一片的板模開始，憑藉著一顆熱誠本心，在自己的土地上堆疊構築出理想的現代化台灣建築藍圖。

1964 1963 1962 1961 1960

台灣第一條快速公
路：麥克阿瑟公路
（簡稱麥帥公路）
完工通車。

第一家官方電視媒體
台灣電視台創立。

台灣證券交易所成
立，並於隔年2月
正式開業。

美國總統艾森豪訪
問台北。

Field Enterprises Inc

桃園石門水庫開始
蓄水。

1960s
台灣大事記

遠雄大事記
1960s

遠東溪口家園

中國電視公司
開播。

北部橫貫公路
通車。

美援停止。

義務教育由六年延
長為九年，提高台
灣教育水準，奠定
1970年代經濟起飛
時中級技術人才的
人力資源基礎。

國立故宮博物院於
台北外雙溪正式開
幕。

photo by 中央通訊社

台北市正式改制為
院轄市，人口破100
萬人。因應人口增
長趨勢，台北市擴
展行政區域，納入
了郊區的木柵、士
林、南港區。

photo by CT Snow

經濟部正式成立高
雄加工出口區管理
處籌備處，成為台
灣的第一個加工出
口區。

台東縣紅葉少棒隊
以7A:0擊敗來訪的
日本少棒明星隊。

振翅起飛的奇蹟台灣

台灣自二次大戰結束後，殖民地經濟快速成長蛻變為新興工業化國家，成為亞洲經濟發展的典範，甚至被稱為「台灣奇蹟」，這一切可以說是奠基在一九六〇年代。

一九六〇年代，是台灣經濟與文化發展的原點，奠定日後蓬勃基礎的關鍵時代，尤其一九六五年開始被稱為「黃金十年」，台灣經濟由米、糖等農業出口，逐步轉型至輕工業，代工生產創造出口增加，全台人民努力在艱困的國際局勢中，展現出積極向上的力量。

在今天看來，一九六〇年代雖然已如同歷史故事一般的陳年記憶，但是今日我們所有現代生活，無一不是從這個時間點開始展開：從最貼近生活的電視娛樂傳媒、都會中的時尚生活、如今讓全台瘋狂的棒球運動，和蓬勃發展的不動產建築產業，都可以回溯到那個時代。

一九六二年台灣第一家電視台成立，打破無線電廣播和報紙的侷限，使電視台成為主要媒體之一，人民的視野透過電子訊號拓展到全世界；彼時電視不僅是個人娛樂，也是串聯家戶之間的媒介，像是一九六八年八月二十五日，電視台第一次轉播棒球，大家擠在有電視的人家裡看紅葉少棒迎戰日本隊，小將們每支安打、奮力上壘的精采瞬間，讓所有台灣人的情感更緊密連結。而一九六九年彩色電視節目開始播送，電視連續劇不僅賺人熱淚，更成為街坊的話題中心，電視廣告也帶動消費潮流，刺激經濟環境。

這時北台灣的亮點聚焦台北市，城市人口接近百萬，預告了台灣都會型經濟勢力的崛起。台北市的西門町，不但鄰近政治核心，也是商業中心，這個年代的台北是個充滿希望，讓年輕人隨時實現夢想的城市。

住居啟蒙，台北都會住宅成形

隨著工業成長、外貿增強、經濟起飛，為吸引外人投資，一九六六年台灣第一個「加工出口區」在高雄楠梓設立，短短幾年就飽和，政府再增設了高雄楠梓與台中潭子兩個加工出口區，此時台灣的平均經濟成長率超過10%，但對應的交通、工業與能源基礎建設則顯得薄弱，直到政府擘劃建設藍圖—也就是我們熟知的十大建設，才開啟未來經濟發展的康莊大道。

公路、鐵路，海空港建設全面啟動，城鄉距離縮短、台灣總體經濟實力大為提升，城市的商業驅動力，強力磁吸鄉村人口，帶動社會快速轉型，在那個時代，只要能上台北工作，就是非常有面子的事情。

一九六〇年代，外地年輕人前仆後繼北上打拚，結婚成家、自立門戶的渴望，刺激了台北居住市場興盛。這是台灣居住建築的啟蒙時代，房地產市場還是產品導向，對於只要有房子就好的消費者而言，今天市場推出什麼產品，明天消費者就照單全收。

也因此政府為解決台北市居住供不應求的情況，鼓勵業者投資興建住宅，政令既出，一時間台北市各地大興土木、樓房四起，集合住宅多以三、四層樓公寓為主，市區偶見六、七層華廈。

另外，台北市為城市向東推展立基，市區的基礎交通建設也正如火如荼展開，敦化南北路、信義路、仁愛路籌備拓寬延伸，台北整座城市散發著積極、活力，以及前進的動力。

這個時候，還在軍中服役的趙藤雄，一如其他對台北懷抱夢想的年輕人，第一次北上前往關渡的途中，看見台北這片與家鄉苗栗後龍截然不同的繁華光景，瞠目結舌讚嘆之餘，心中當下立定，處處機會的台北，就是他實現理想的地方。

為夢想打拚，人生建築願景的萌現

「上台北打拚」，似乎是這個飛翔年代中，台

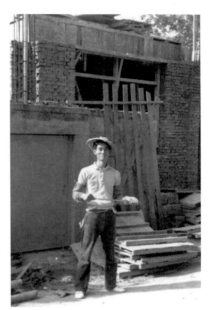

創辦人趙藤雄20歲時，已是一位建築模板師傅。

灣中南部年輕人有志一同的想法，因為台北正是所有機會的源頭，遠大夢想的搖籃。二十三歲的趙藤雄，在家鄉苗栗已經是出師好幾年的泥水工、模板工師傅，雖然生活溫飽不成問題，卻仍無法掩蓋心中上台北出人頭地的想望。

回想五十年前，他緩緩地說：「要求北上工作，父親是不贊成的，鄉下人比較憨厚，總覺得我到台北一定會學壞；但我不放棄，終於在一頓年夜飯席間說服了父母，但父親說明不會給我一毛錢的，當你沒飯吃的時候，就寫信回來吧！我會寄錢給你。」得到許可之後，他向朋友借了三百塊錢，和妻子一同帶著一件棉被、一支電風扇、一卡皮箱和母親給的十幾斤米，上台北開展他的人生建築願景。

雖在後龍已是師傅，謙虛的他來到台北，還是從日薪二十五塊錢的小工做起。由於堅持完美的個性，凡事按部就班的邏輯，以及在家鄉培養的深厚底子，十五天後被提拔為師傅，一個月升格工頭，在台北住宅市場的繁榮景氣之下，讓他四十五天就晉身為承包商，也讓家鄉的父母暫時放下了心。

豈料正當事業步上正軌之際，在一次承包案中被倒帳三百九十萬元，一夕之間負債累累，北上打拚的美麗夢想成為泡影。「為了償清債務、我每天工作十七、八個小時，哪裡有工作就去那裡，清化糞池我也做！窮得每餐只能吃白饅頭配開水，身高一七八的我，那時瘦得只剩下四十九公斤。」但是回憶往事，趙藤雄沒有怨言，只有

感謝：「我想那時景氣不差，建商沒有理由出問題才是，問題是出在於有沒有正派經營的念頭；建商不正派，買他房子的人也沒保障。如果沒經歷這個失敗，我可能還在當一個承包商，也因為這個失敗，我決定自己來當開發商。」

懷抱本心，為市民創造新生活

記取被倒帳的教訓，趙藤雄發現，那時候許多建商可稱為「一案建商」，只蓋房子不想負責任。一個案子結束就換一個名字再來，申請執照是一個名字，與客戶簽約的是一個名字，銷售又是一個單位，若真的發生消費糾紛，建商拍拍屁股走人，消費者也求助無門。

「這跟我從小被教導的負責觀念不同，買房子是人生的大事，一定要給客戶保障和安心才

遇到再困難的事也不退縮，趙藤雄從打擊中爬起，思考自己未來創業的第一要件，就是要建立一套能夠保障客戶、保障廠商的完善制度。

基於對建築的熱誠與專業，以及對客戶負責的本心，一九六九年，趙藤雄正式展開建築營造事業，從台北都會區外圍出發，加入住宅建設行列，為當時市民創造新生活。幾個月後，趙藤雄設計規劃建造的第一棟住宅建築，終於在景美溪口街誕生，該案名為「遠東溪口家園」。

行。」趙藤雄堅定地說，「我想了很久，我要給我的客人什麼？最後我歸納出：第一是要滿足客戶的需求，第二是蓋出精緻高品質的產品，第三為了保障客戶，我堅持從最源頭的土地開發到售後服務，都要能整合一手包辦。」

今天，您若有機會經過那邊，可以仔細端詳，即便經過了四十八年，這棟建築依然流露精緻的氣質，昂然矗立守護著每一位居民。「每一間房子都像我的孩子，因為從設計、銷售、施工到交屋我都一手包辦；所以買我房子的客戶，都住得很開心，我會仔細考慮到客戶的需求，從裡到外滿足。客戶對我產生信任感，要再買房子或換房

子，自然會想到我。」

直到今天，每年趙藤雄都還會接到許多來自客戶的鼓勵信，其中有些老客戶從幾十年前就認同他的產品，第一代住了傳給第二代住，在裡面生活、開枝散葉，讓住宅成為名符其實的傳家寶。

一個個小細節，
累積出一條龍服務精神

要與其他建商產生差異化，趙藤雄決定走一條不同且困難的路，那就是業界獨創的「一條龍服務」。

為了給客戶永續的保障，趙藤雄從選地、設計規劃、採購發包、營造監工、企劃行銷、售後服務都自己來，而且堅持以同一家公司，自己的名字來簽約，客戶有任何問題，他都會負起全責。

也因為如此，客戶從建築坐向與環境、氣候的相對關係、客廳房間的人性化佈局、從顏色的搭配到外觀的設計、從大地工程到結構工法，每一個細節

他都盡可能一想再想，務求完美，沒有差錯。

秉持建築專業、設計從人性出發，施工絕不偷工減料，趙藤雄自己就是最佳的銷售人員。「我實實在在地告訴客戶，我會將椿基礎做得很穩，鋼筋綁得很牢靠。所有紅磚都提早兩三天滲水進去，等吸水後再施工，這樣房子才堅固；後續粉刷按部就班施工，這樣牆壁才不會有壁癌。廁所陽台排水系統做好，既不積水也不會滲漏。」

「一條龍服務」的執行結果得到了印證，景美溪口街的第一個住宅建築落成之後，獲得了地主，以及在地客戶的好評與歡迎，一九七○年開始逐步往市區推出住宅案，延吉街、泰順街、潮州街，都可以看到趙藤雄的作品。

美萬慶街、育英街推出新住宅案，之後陸續在景

蓋一棟房子要垂直整合上下游幾百家廠商，水平溝通各項法規事務，已經不是一件簡單的事情了，要做到「一條龍服務」，更是難上加難。但

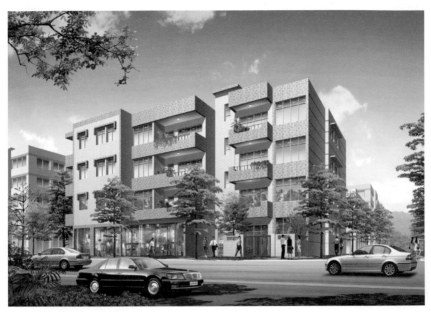

景美溪口家園（1969）

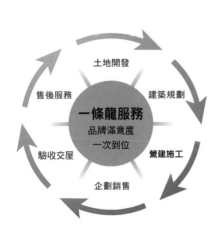

事實證明「一條龍服務」雖然是一條崎嶇難走的道路，但由於趙藤雄堅持不放棄，因此成為一條邁向成功的道路，這首創的建築經營模式，不僅是業界第一，更為台灣建築業建立難以超越的典範。

立體化的
摩登生活

從一九七〇至八〇年代，台灣因十大建設計劃的執行及完成，成功渡過二次石油危機，並躋身「亞洲四小龍」之一。心中有理想的年輕人們便搭乘著這個台灣快速經濟成長的翅膀，在這片土地上紮根、成長、茁壯，一步一腳印地為自身的事業打拚，成就夢想藍圖。

遠東泰順家園

遠東育英華園

1974 　 1973 　 1972 　 1971 　 1970

臺灣省政府成立曾文水庫管理局。頂呱呱炸雞於臺北西門町成立第一家門市。國立台灣工業技術學院（今國立台灣科技大學）成立。

工研院成立，扮演技術引進、人才培育等，如張忠謀、蔡明介皆出自當時工研院。

十大建設計劃正式展開。

圓山大飯店落成。

photo by James Kirk

國父紀念館落成啟用。

台灣地區工業比重達到36％，其中製造業比重28.5％，被稱為台灣工業元年。

photo by Antonio Tajuelo

台中港通航啟用。

全球爆發第一次石油危機。

photo by Bunkichi Chang

澎湖跨海大橋通車。

中華民國退出聯合國。

1970s
台灣大事記

遠雄大事記
1970

遠東萬大雅築

遠東工業城完工，
實踐廠辦立體化概念

新店遠東工業城

遠東萬大店鋪公寓

遠東萬華豪華公寓

1979　1978　1977　1976　1975

桃園中正國際機場
正式啟用。

photo by bryan

高雄市升格為直轄
市，並爆發美麗島
事件。

蔣經國經由間接選
舉，成為中華民國第
六任總統。

中山高速公路（基隆－
高雄）全線通車。

photo by Wei-Te Wong

核一廠開始商業運轉。

澎湖馬公航空
站成立。

美國終止了對台資
金的援助。臺灣經
濟研究院成立。台
灣的第一個加工出
口區高雄加工出口
區籌備處成立。

中華民國總統
蔣中正逝世，
由副總統嚴家
淦繼任。

富足多采的都會時尚生活

如果說一九六〇年代，是為台灣進步社會打底的基礎期，那麼繼之的一九七〇年代可說是台灣經濟的起飛期了。

隨著十大建設一個個的完工；包括中山高速公路通車、北迴鐵路全線運行，讓台灣本島的交通體系建構日趨完整。而隨著桃園國際機場正式啟用，不僅讓台灣的經濟跨足全世界，更促使國人的思想與視野更具國際觀，在社會與文化上產生多樣的刺激及衝突。

也因為擴大公共建設的政策奏效，使得台灣不但成功渡過二次全球石油危機，更在經濟發展上如等比級數般地快速成長，加上各項外銷政策繼續施行，外資紛紛投入台灣市場，如此強勁的成長力道，使台灣與南韓、香港及新加坡一同位列「亞洲四小龍」，更成為四小龍之首，讓一九六〇年代初期因台灣退出聯合國，以及和美日斷交的外交窘境得以破解。隨後，工研院成立、建設科技園區、引

進矽谷人才等，都為台灣未來二十年的經濟發展及轉型高科技產業，奠定良好的基礎。

而對於一般民眾來說，在經濟起飛之下，民生消費力也跟著大增。時尚流行在美國文化的影響下，嬉皮搖滾風格的高腰裙及喇叭褲是型男潮女的必備；電視三台鼎立、歌唱綜藝是國民的歡笑來源；轉進戲院，播放的都是瓊瑤筆下的愛情故事，捧紅了林青霞、林鳳嬌、秦漢、秦祥林等人。對於現在很多青壯年來說，在那個沒有金錢的童年時代，幸好還有布袋戲節目【雲州大儒俠史豔文】可以寄託，每當中午播出時造成萬人空巷、學生翹課、工人停工的景象。而同時，學風盛行的大專院校內，受到美國鄉村音樂的影響，校園民歌的旋律撫慰了許多青年學子在暗夜讀書的寂寞心靈，也是現今中壯年們的青春記憶。

嶄新拔高的台北都市天際線

另一方面，一九七四年開始生產的野狼125，成為自由的象徵，一家四口同騎一輛摩托車的畫

1 photo by 中央通訊社

1. 台北市建國南北路高架工程，高架橋下將闢建停車場、加油站、綜合商場、市民活動廣場等。

2. 一九七四年開始生產的「野狼125」，成為打檔摩托車的代名詞，一家四口同騎一輛摩托車的畫面，呈現典型台灣都會小康家庭結構。

2 photo by 莊茗凱

面，呈現典型台灣都會小康家庭結構。

而在本田喜美發表後，台灣的汽車自有率也大增，與摩托車一同成為龐大中產階級的交通工具，並且，改變了台灣都市的街頭樣貌。

為積極走出台灣的外交困境，政府鼓勵民間企業投入及發展重大公共工程及觀光事業，包括推動十四項建設與六年國家建設，與之前已陸續興建與完工的十大公共建設接軌，也帶動住宅建設的大量興建。因應以台北為主的都會化城市發展，在公共建設方面積極地拓寬道路，完成國父紀念館、中正紀念堂等地標建築，台北市的城市發展則持續往東擴張。

在觀光事業的部份，台北許多著名的大型飯店也在這段時間落成，例如圓山飯店、國賓飯店、亞都飯店等，不但成為當時政商名流聚會的時尚場所，由動輒上百間套房的高樓層建築，也打破

遠雄育英華園（1971）。

遠雄泰順家園（1973）。

連棟街屋的韻律，形成新的都市天際線。這時期旅遊、航空、金融的發展，再加上外商的進駐，讓台北都會區十二層以上的鋼筋混凝土辦公大樓也櫛比鱗次地相繼出現。巨大的水泥商辦建築反映出台灣新的階層體系工作方式，容納一批又一批朝九晚五的都市上班族，為這個城市的街道活動譜出新的尖峰與離峰節奏。

而在住宅建築方面，更出現許多中小型的私人建設營造公司，開始參與並投資土地開發。以都市化最為快速的大台北地區為例，行走在路上可以明顯感受到地景的變化：許多原本種植稻田或果園的私有土地，不知何時就開始圍起鐵皮，挖土機、起重機等大型機具開始進駐，進行整地及施工興建。都會的建築形式從一九六〇年代，四、五層樓的雙拼公寓式集合住宅，在一九七〇年代開始，變成為七層至十一樓以上的電梯型「華廈」所取代。

而在六〇年代的紮根之後，此時趙藤雄也持續一步一腳印，慢慢地建構屬於自己的建築營造事業。

這是台灣都市空間結構轉變幅度最大的一段歷程，從國家建設，落實到中產階級的空間營造；從量變到質變，進行都市結構性調整或甚至改造都市格局與形貌。在這樣的背景之下，遠雄便在

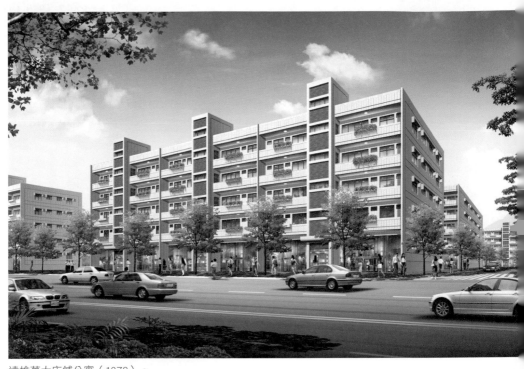

遠雄萬大店鋪公寓（1978）。

這十年之間，以其獨創的「建築服務一條龍」模式，在台北陸續完成了「遠東萬大店鋪公寓」、「遠東泰順家園」、「遠東育英華園」等代表性的住居建築。趙藤雄明白在建築的路程中，唯有不斷地求新求變，竭盡所能規劃好每一個個案，追求創新，建立公寓大廈的建築標準，落實品質打好基礎，並一步步建立起優質的品牌形象。

推動社會經濟基礎的轉型

在一九七六年，那段經濟起飛的日子裡，為了要賺錢過更好的生活，每個人都在都市的各個角落裡尋找機會。於是中小企業以自家客廳做為基地從事代工生產，一家大小窩在小小的空間內，攜手創業或兼做家庭代工，不論是按件計酬的塑膠花、或是整日鏗鏘作響的鐵工廠，走在街頭巷弄間，一幕幕宛若影片過場的生活風景，完全反映了那個「家庭即工廠」的生產年代。

當時台北地區有二萬八千多家違章工廠，從窗戶縫隙間傳出無日無夜一直運轉的噪音和汙染，

讓政府立下政策要嚴格取締，並限時通牒要這些工廠從住家社區內遷出。但這些家庭工廠本來就因資本額小、競爭力不足，無法遷移至工業區內自建廠房。在看到一則家庭工廠失火意外的新聞後，趙藤雄非常不忍，心想：「既然土地的成本太高，如果由專業開發商來興建廠房，立體化的廠辦大樓讓大家一起分擔土地成本、土地稅金及地價稅，是不是就可以為這些中小企業創造更具優勢的競爭力？也可以防止這樣的安全問題再發生呢？」

當時連「工業區」都還是個模糊概念的年代，遠雄大膽做了全新的嘗試，將工廠機能搬進大樓，位於新店的「遠東工業城」完工，就是遠雄實踐廠辦立體化概念的平台。不過剛蓋好的時候，大家都不是很認同，覺得廠房就該是有天有地，一層一廠的概念只能留在不切實際的想像內。因此趙藤雄只能以掃街的方式挨家挨戶去拜訪，將客戶用摩托車載來現場，看看這些動線、採光都很好的標準化廠房，讓這些立體化的空間

與客戶成為共同創業的夥伴。

以往在違章工廠無法給予國外買家專業的信任度，如今在工業城內達成了體面且專業的條件，使得不少從違章起家的家庭工廠在遷廠進去後的一年、二年，開始逐步擴廠，一路從小企業、中型企業慢慢拓展至上市、上櫃公司。

趙藤雄以立體化廠房的概念，為企業、社會責任和國家政策做出了很大的貢獻，成為推動台灣經濟奇蹟的重要推手之一。

位於新店的遠東工業城，將工廠搬入辦公大樓，成為劃時代的創舉。

建築實驗室
以品質承諾照護居住幸福

美濃二〇六強震發生，讓逐漸走出九二一集集大地震傷痛的台灣居民們，再次感受地震所帶來的恐懼。若能在建造之前，以實驗降低所有不確定變數的狀況產生，用專業來守護生命財產的質量，就能以建築的承諾來守護生命財產的幸福。以實驗室建立專屬一套的高規格標準，才能讓專業精神，透過建築傳承世世代代。

大地工程

由於台灣位處於環太平洋地震帶，地質探勘是安全的第一步，大地工程亦是一門相當特殊的學問。因為各地方的地質各有其特性，因此遠雄的每一棟建物在施工之前，都一定要現場鑽探取樣，經過數十項的土壤試驗，再由實驗室所做出來的物理性質和力學性質來做分析，像是在土壤裡面的 C、ϕ 值，就是關乎著建築物基礎所能承受的力量，因此房子在建造之前，可以用這個強度數值去計算，是否能承受未來地震時作用在基礎的力量。

地質專家分析完畢後，再回到基地現場去做

風雨實驗

遠雄的建築實驗，與專業廠商合作，真實打造未來建築物實體模型，進行風雨隔音防水測試，以高標準實測，來確保入住後居住良好的品質。風雨試驗旨在檢測建築物門窗及帷幕牆之物理性能，以確保建築整體性能達到設計要求。所有遠雄的風雨實驗，是把整個實體模型送到實驗室去，特別針對氣密、水密、風壓以及層間變位等動態的測試，來計算是否符合當初設計要求的強度。

實體測試，看現場實測的狀況和先前估計是否一致。接著交由結構技師來設計結構，結合地質調查專業顧問及結構設計業界權威，根據鑽探報告內容與大地工程師反覆運算，評估出最安全的設計規劃。

鋼骨簽名學
用心在看不見的細節裡

而建築裡最重要的ＳＲＣ鋼骨，就像是人體的骨骼，在柱柱對接及柱樑相接的電焊部份亦是十分關鍵，所以遠雄在鋼柱焊接的標準化過程，特別訂立了「鋼骨簽名學」：先由施作工作人員在施作完成時做第一道的簽名；再來由專業廠商做第二次的查驗和檢測，運用特殊儀器檢測完後確認沒有問題，再於上面做第二次簽名；緊接而來的第三級查驗，遠雄與業主做確認審核，等到一切查驗無誤，再委外由第三者來做的第三次品質檢查。因此鋼骨的落款簽名上，總共會有三個單位、四個人的簽名，讓每根鋼骨的組立，必須經過四道檢驗程序，以示負責任的態度與完整的施工品質。

遠雄營造李堯芳部長回憶說，鋼骨簽名學從九二一地震開始，當初地震後很多房子都倒了，結果找不到負責人，因為蓋房子的人都跑掉。但遠雄的房子仍留下相關工程人員的簽名，萬一房子倒的話，大家的簽名記錄仍然是在裡面。

鋼骨簽名四道程序

1. 焊接施工人員
2. 承包商超音波檢測
3. 工地監工檢查
4. 第三者檢驗單位

※第三者檢驗單位，會針對檢測內容，出具報告書

雖然過程繁複，但卻能夠完全有效保護建築體主結構的安全性，尤其是在今日的建築施工體制內，關乎每個家庭安身立命的機制，在避風港，透過這樣一個嚴格把關的機制，在法規之上建立自己的營造標準，才能夠確保鋼柱在組裝的過程中沒有瑕疵，保障住戶財產與生命安全。

CHAPTER.3
1980-1989

一起做伙
跑天下

進入了一九八○年，隨著新竹科學工業園區成立，使得台灣的經濟從勞力密集的工業社會，走向高科技密集產業發展。而戒嚴令解除，放寬進出口及投資限制，社會經濟更趨於自由發展，而政府開放大陸探親，也讓兩岸民間互動交流開始熱絡。八○年代台灣股市指數更創下萬點的重要里程碑，此番榮景造成所謂「台灣錢淹腳目」的盛況，更刺激房地產業加速成長！

遠東雙星大廈

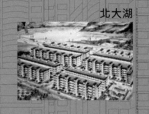

北大湖

台北仁愛華園

大都市大廈

1984 1983 1982 1981 1980

華民國重返奧運
場，以「中華台
」名稱參加1984
冬季奧運。

photo by IAN Chen

台灣首座國家公園
—墾丁國家公園正
式成立。

臺東機場正式啟用。

photo by Ellery Cheng

北迴鐵路全線通車。

中正紀念堂落成。

新竹科學工業園區正
式成立。

亞錦賽中，台灣擊
敗日本取得奧運參
賽資格，也使台灣
棒球走上國際舞台
並受肯定。

關渡大橋開通。

臺北市立美術館落
成。

photo by Yi-Ting Chen

1980s
台灣大事記

遠雄大事記
1980s

高雄東方黎明

台北遠雄國際中心

新莊台北加州

汐止遠東新世界

新店遠東ABC
全球工業總部

羅馬花園廣場

新店遠東ABC
工業區

1989　1988　1987　1986　1985

蔣經國逝世，李登
輝繼任總統。

報禁解除。

誠品書店於仁愛敦
化圓環開幕》。

中國發生天安門事
件。

悲情城市榮獲威尼
斯影展最佳影片
「金獅獎」。

鐵路地下工程完
工，台北車站大樓
啟用。為台灣第
一座地下化鐵路車
站。

總統蔣經國頒布解
嚴令。

政府開放台灣人民
前往中國大陸探
親。

國家兩廳院完工。

李遠哲獲得諾貝爾
化學獎。

民主進步黨成立。

台北縣永和的秀朗
國小以10,470名學
生，創下「全世界
人數最多的小學」
金氏紀錄。

世貿中心展貿大樓
落成啟用。

photo by Kamakura

photo by 綠魚

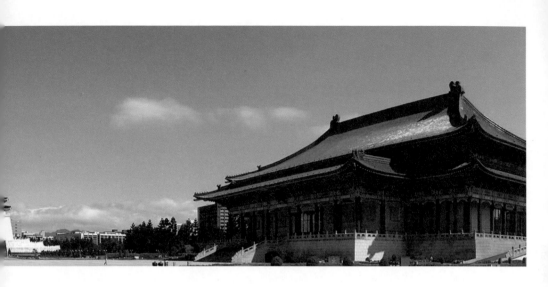

淹腳目的熱錢湧入，
帶動民生與企業的繁榮

談到一九八○年代，最令人印象深刻的就是電視機的普及，以及日益自由的風氣。一九八七年當政府宣布解嚴令後，不但開放台灣民眾前往大陸探親，黨外運動也興起，台灣社會逐漸從限制中解放出來，走向更富裕、民主且自由化的社會。

如今傲視全球的新竹科學園區，第一批標準廠房也在一九八○年設立，台灣經濟發展從以輕工業為主的加工出口，朝向以資訊半導體產業為主的高科技產業發展，被稱為「台灣矽谷」的竹科，平均每年為台灣帶來了一兆產值。而在自由化、國際化與制度化的經濟發展戰略之下，一系列的經濟改革包括解除外匯管制、利率自由化，並且在美國壓力下逐步開放內部市場，大幅降低進口關稅與減少非關稅壁壘，推動公營企業民營化、開放民營銀行的設立等，經濟大環境的變化促使傳統產業外移，島內則集中於高科技產業，同時透過傳統產業全面升級、新興產業加速推

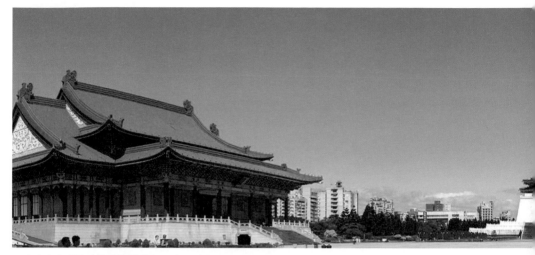

兩廳院為台灣表演藝術的國際級殿堂。

photo by Prattflora

台北市立美術館的創立，為台北都會區帶來藝術文化的洗禮。

動、製造業服務化等因應措施，才能在面對東亞區域整合之提升競爭力、追求規模經濟有效的資源運用、產業附加價值創造能力升級，優化產業結構，達成布局全球等願景，而能讓台灣產業更具競爭優勢。

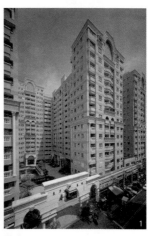

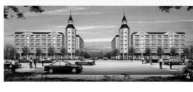

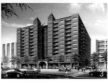

1. 高雄東方黎明（1989）。
2. 大都市大廈（1980）。
3. 遠東雙星大廈（1984）。
4. 遠東新世界（1987）。

一九八七年台灣開放了外匯管制，快速累積的外匯存底，導致台幣大幅升值，在台幣升值過程當中，國外熱錢也不斷湧入，市井小民瘋狂投入房市股市，股票指數連續三年大幅攀升，連帶房價更是前所未有的三級跳，尤其在一九八九年到達高峰，這也就是大家如今仍津津樂道的「台灣錢淹腳目」的經濟狂飆年代。

在六、七〇年代是象徵富貴身份奢侈品的電視機，甚至有「五部彩色電視貴過一層樓」這樣的說法，但到了八〇年代隨著民生經濟的富裕繁榮，彩色電視機已經是家家戶戶必備的家庭娛樂中心了。三家無線電視台許多娛樂節目順勢而生，特別是被稱為「黃金八點檔」的時段，也是台灣小康家庭的每日相聚時刻，【星星知我心】、【神鵰俠侶】皆是開播時間一到全家大小就齊聚電視機前，隨之港劇、美國影集也陸續登台播放，像是【楚留香】、【霹靂遊俠】、【馬蓋仙】，都陪著戰後嬰兒潮的孩子們成長。

房產需求大增，
建築開發創造市場榮景

在公共建設方面，陸續有台北中正紀念堂及兩廳院、台北市立美術館等文化建設的完成，以及影響都市發展的鐵路地下化與台北火車站大樓完工，同時，更因國際貿易交流密切，一九八五年台北世貿中心展覽大樓也落成啟用，成為每年的國際盛會像是台北國際電腦展（COMPUTEX）、台北電腦應用展、台北國際旅展、台北國際書展的固定展場所在。

而股市繁榮下，國民所得持續成長也展現出實質的購屋能力，促使房產需求大增，於是許多建商便前仆後繼地投入生產製造，成為創造市場榮景的重要因素。

「這段時期，遠雄可以說每年都有新建案完工。」趙藤雄說，建築是勞力與技術、資本密集的產業，如何將土地開發、規劃設計、企劃行銷、營造施工、售後服務整合建構完整的專業平

台，一直是遠雄堅持的事情。「因為我們蓋的房子最終都要對客戶負責，並且要做到能夠住五十年、一百年，甚至兩百年。」

就是因為這樣的堅持，所以每個跟遠雄接觸的客戶，無論在交屋前的說明，如整體規劃、採光通風、外觀、色彩、平面機能、各個空間比例，一直到整個細部的陰角陽角，都有最清楚完善的說明，加上交屋後的售後服務等，都讓客戶十分滿意。於是口耳相傳，一個介紹一個，如同趙藤雄所說的，遠雄所蓋的房子百分之五十以上，都是客戶介紹客戶來買的，在那個沒有拿執照就可以賣房子的年代，幾乎執照申請下來時，房子也已經賣完了。

但，這樣的榮景並無法滿足趙藤雄的企圖心。對趙藤雄來說，學習是一輩子的事情，不能自滿自傲，永遠要謙虛的面對任何考驗。因為人生的智慧，蘊藏在生活中，一點一滴的去感受，才能走更長遠的路。而這，也是趙藤雄的人生哲學。

因此他早在一九八〇年代就積極到歐美、日本等世界各地參訪，找旅行社安排一趟又一趟的參訪行程之後，晚上繼續在飯店和同仁開會，研擬如何把這些創新理念帶回國內研發及執行。

遠雄建設執行創總經理黃志鴻回憶道：「因為他沒有整理好白天看到的東西，可能晚上會睡不著！我想他可能連睡覺腦筋都在動。」這樣積極的經營態度，也成了所有員工的效法模範，於是，遠雄事業從台灣延伸到美國、大陸，甚至是中東，事業體的版圖越來越大。

靈活的生產基地，
讓中小企業與國際大廠競爭

趙藤雄在一九七九年成功推出了全台灣第一座立體化廠辦「新店遠東工業城」之後，接下來思考的便是如何再把立體化擴大，讓進駐的中小企業廠商能更方便管理，這便是設計一個「好」廠辦很重要的切入點。於是有了「新店遠東ABC全球工業總部」，也就是第二代的「園區化」廠辦設計。

「第一代立體化廠辦是我去香港、新加坡後，回來自己整合成四、五樓的廠辦空間。各自都有電梯，而且動線、採光非常好，標準化的設計讓各種產業都可以有效率的使用。」趙藤雄說道。到了第二代的「新店遠東ABC全球工業總部」時，他則找了沈國皓建築師事務所協助建築規劃與設計。

「我記得跟遠雄的第一次合作是在新店的ABC工業園區。那時接到這個案子，台灣還沒有所謂廠辦，所以也一直在摸索徬徨中。後來我們參考了美國一些廠房的設計後，決定讓藍領、白領、車輛、貨物都能分道，並經過中庭門禁管制進出。然後，我們又發現那麼大的一個園區，如果純粹為工作而設計的話，欠缺了一些比較軟性的東西。所以我們設計了許多花園在裡面，讓建築物裡面除了硬體建築之外，還有比較軟化的花園

1.新店遠東工業園區
（1983）。

2.3.新店遠東ABC全球工業
總部（1987）。

空間。」沈國皓說明，這個設計是以中庭為廠辦管理的樞紐，讓所有人車進來時，都從中庭經過，方便管理。

當沈國皓把這個案子設計好，第一次拿圖給趙藤雄看時，他看了許久，然後抬頭很高興地跟沈國皓說：「你簡直把我的工業區變成花園城市了！」

趙藤雄也談到，過去規劃廠辦時都設計有陽台，做為工作空檔的放鬆場所，但最後卻被業主變成違章空間，成為儲藏室或堆雜物，破壞大樓外觀及視野。因此，他決定取消陽台的規劃，將廠辦的價值落實在整齊、井然有序的空間設計與動線規劃，也在每一棟大樓規劃了裝卸貨碼頭、大型貨梯，提供便利性。「你想想，光這樣我們累計至今已興建了廠商三百多萬坪的銷售面積，就減少了三十萬坪以上的陽台銷售面積，如以一坪十萬計算，就減少三百億以上的營業收入，甚至更多。」若能對客戶有所幫助，他可是一點都不會後悔！

趙藤雄並且認為，透過立體化、園區化，為廠辦帶來了創新革命。再搭配遠雄的一條龍量身規劃與服務，不但使進駐的手續便捷，馬上就可進行業務，而且各家廠商可分攤成本、不用買地，大大提升中小企業的競爭力。在面對產業重要的轉捩點時，如此先進的生產基地，讓以技術及靈活著稱的台灣中小型企業也能與國際大廠競爭。

「尤其是國外的買家看到我們ABC工業園區，這麼明亮且通風好，像花園一樣，連眼睛都亮了起來，還拿著相機到處拍照。我們曾調查了解到國外買家看到中小企業的新廠房之後，第一次就直接下單；中小企業接到訂單後，把產品品質做到最好，讓國外客戶十分滿意。後來，國外客戶有了信心，買下這些中小企業的產能。也就是將三個月、六個月，甚或一年、兩年、三年的產能，都交給他們。於是，這些中小企業就因此站穩了腳步。由家庭企業轉型成中小企業，再進而蛻變成為大型企業，顯示了新廠辦的效率比過去高非常多。」趙藤雄回憶，當初這些買家認為全

世界最進步的廠辦就在台灣，並透過國際買家口耳相傳，也讓台灣的生產技術與水準在國際間流傳開來。甚至連進駐第一代的廠辦客戶，與這座廠辦有了革命情感，即便賺了錢也捨不得搬走或賣掉這個「起家厝」，到現在還在使用，已經快四十年了。

在台灣沒有人比趙藤雄更深耕廠辦、了解廠辦，而這樣對廠辦的要求，也為他贏得了「廠辦教父」的名聲。

內政部核定第一棟智慧建築

除了創新的廠商規劃外，其實趙藤雄很早就在關注全球智慧型建築的議題，可以說是台灣業界第一人。

「在環保訴求的今日，身為地球的一份子，以及企業的社會責任，我們一直期許自己能成為永續綠能辦公大樓的典範。」趙藤雄說，因此早在八〇年代開始，遠雄的商辦建築理念，就是盡力

整合國內外頂尖建築、科技及藝術團隊，在最精華的地段，以建築最高價值的指標，展現企業總部前瞻、永續永恆的精神，以創造能傲視全球的國際地標。

全球第一棟智慧建築「CityPlace」誕生於一九八四年的美國康乃迪克州，由美國聯合技術系統公司（UnitedTechnologyBuildingSystemCorp）

改造一棟卅八層樓高的舊大樓而來。這座大樓內安裝了通信、辦公室自動化、自動監控、建築設備管理等系統，讓管理者可以經由電腦控制空調、用水、防火防盜、供配電等系統。

之後，日本也於一九八七年在東京市完成第一棟智慧建築—梅田大樓。而兩年後的一九八九年，台灣首座具指標性的智慧建築「台北震旦大樓」也落成了。同年，由遠東建設蓋的「台北遠雄國際中心」也隨即落成，並獲得內政部頒發全台第一座全國智慧型建築金牌獎，為台北信義區的天際線畫出一道新的輪廓。

相比行政院在二〇〇五年提出的「智慧化居住空間」政策，並在二〇一〇年才將智慧綠建築列為四大智慧型新興產業重點發展的時間點來看，趙藤雄所帶領的遠雄團隊，比政策整整提前了十五年以上，與全球浪潮最前鋒同步向前，而此舉也同時落實在遠雄企業團裡所有建築體的規劃中。

CHAPTER.4
1990-1999

HELLO ！
數位時代

一九九〇年，在產業與金融的帶動下，台股創下歷史新高，台灣政府發展策略性工業，促使高科技產業蓬勃發展，電信與媒體的自由化，也帶動台灣的文化與娛樂產業興盛，個人電腦開始普及與行動電話也開始使用，更讓資訊串聯更加方便快速，翻轉了下一個世紀的發展。

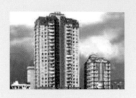

桃園縣府風華

高雄新公園

中和遠東比利時

高雄曼哈頓財經總部

台北遠東瑞市

1994　　1993　　1992　　1991　　1990

長、直轄市長首
民選，分別由宋
瑜、陳水扁、吳
義當選。

式開放有線電視
統業者登記立
。

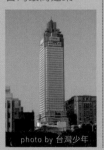

photo by 台灣少年

新光人壽保險摩天
大樓落成，為當時
台灣最高建築。

中華隊奪得巴塞隆納
奧運棒球銀牌。

與南韓斷交、斷航。

南迴鐵路正式營運，
環島鐵路網完成。

廢除動員戡亂時期
臨時條款，動員戡
亂時期結束。國民
大會代表全面改
選。資深中央民代
全部退職，萬年國
會告終。

教育部電算中心以
64Kbps數據專線
將TANet連結到美
國普林斯頓大學的
JVNCNET，台灣
正式成為網際網路
的一員。

野百合學運學生群
集在中正紀念堂廣
場反對國大代表擴
權、要求進行政治
改革。

1990s
台灣大事記

遠雄大事記
1990s

高雄大博爵

桃園名人錄

遠東歐洲愛樂

內湖波昂科技中心

內湖伸地大樓

內湖矽塔科技中心

內湖海德堡科技中心

五股大都市科學園區

桃園遠東世界花園

新莊倍速企業總部

汐止遠東競爭力科技中心

三峽遠東生活館

高雄香樹湖畔

桃園遠東風華

中和巨門企業總部

中和富貴有緣

三峽翠亨村

1999　1998　1997　1996　1995

1997
交通部開放行動電話、無線電叫人、行動數據與中繼式無線電話等四項行動通信業務。

高雄85大樓落成，時為台灣第一高樓，直到2004年被台北101超越。

photo by CEphoto, Uwe Aranas

1998
實行精省，台灣省長宋楚瑜卸任後，不再設置民選的省長職位。

1999
台灣中部發生921大地震，全台死傷超過萬人，房屋多棟倒塌。

1996
台灣舉行首次總統直選，由李登輝、連戰當選。

通過電信三法，迎來通信自由化。

台灣第一條都會區捷運——台北捷運木柵線全線通車。

photo by mister diablo

1995
全民健康保險正式開辦。

全方位的開放自由，
從類比進入數位大時代

一九八〇年代中期開始，可說是金融股狂飆的年代，從一九八六年一月的一千點，飆升到一九九〇年二月的一萬二千點，創造了瘋狂的股市致富神話。

政治、社會的開放自由，在這個號稱「台灣最美好的年代」，不但經濟繁榮，連同消費力及藝文與娛樂活動，也蓬勃發展到極盛。一九七〇年代洋溢著對於中華文化思慕的民歌時代在九〇年代正式結束，繼之以個性化色彩的台語流行歌曲，像是林強的〈向前走〉，便深深打動了眾多由中南部北上打拚的學子心聲。而此同時，商業化的社會氛圍下，台灣的流行音樂以大資本的商業行銷手法包裝歌手、團體，也讓流行國語唱片市場在九〇年代達到高峰，而此時影音光碟也逐漸取代錄音帶與VHS錄影帶，全面從類比走入數位時代。

除此之外，由於有線電視系統正式開放，「第四台」電視頻道如雨後春筍般出現，到目前為止有一百多個頻道，世界上少有。有線電視也帶動大量日劇節目，以及購物台、體育台、財經台的播送，種類相當多元，也讓社會媒體視聽更加速開放自由，與國際同步。

更值得一提的，因全球進入電腦化時代，使得台灣的高科技產業蓬勃發展起來，成為支撐台灣外銷的最大力量，也促使個人電腦開始普及。

一九九四年台灣第一家ISP業者開始提供撥接上網，其後在中華電信Hinet與資策會SEEDNet兩大國營業者帶動下，台灣進入以撥接為主要上網方式的網路元年，到了二〇〇〇年Hinet開始提供512k/64k的ADSL。而入口網站發展初期的「蕃薯藤Yam」曾經風靡一時，在之後「奇摩站Kimo」與「網路家庭PCHome」競爭當下，台灣網際網路也跟著世界潮流，高速發展成熱門的未來新星。

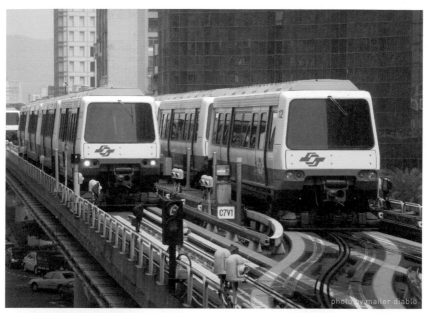

1996年台北捷運木柵線通車，為高速的都會生活模式揭開序幕。

電腦網路與手機的普及，台灣正式走入數位時代。

還記得大小像是啞鈴一般的「黑金剛」嗎？在電信自由化的政策下，行動電話也慢慢普及，但在一九九〇年代中期以前手機價格昂貴、體積龐大，因此有「大哥大」的俗稱，直到九〇年代後期大幅降價，手機使用率開始每年成倍數成長，到全區覆蓋，如今已成為現代人日常不可或缺的主要電子用品。

一九九〇年代電腦網路與手機的日益普及，揭示台灣正式邁向數位時代。

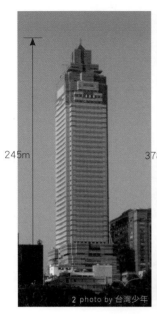 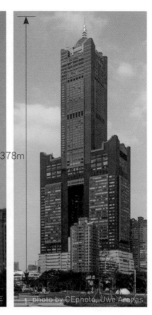

245m

378m

2 photo by 台灣少年 　　1 photo by CEphoto, Uwe Aranas

1. 高雄85大樓（1997）。
2. 新光人壽保險摩天大樓（1993）。

節節升高的摩天大樓競賽

在小虎隊、張雨生、張學友以及「那一夜，誰來說相聲」的相伴下，九〇年代可說是「速度」為關鍵字的十年，尤其反映在資訊的速度以及行動的速度上。捷運木柵線開通，以及淡水線淡水站至台北車站和新北投支線通車，不僅將南北兩市緊緊串連起來，更預告台灣未來「快速移動」的新時代來臨。

一九九〇年代的台灣天際線，同樣地以高速競相向上拔高，進入摩天高樓的時代。顯示台灣的營造技術，已漸漸跟得上國際營造水平。首先是位於台北火車站前的新光人壽保險摩天大樓，總高度二百四十五公尺的摩天大樓形象一度是台北市的城市看板，但它的台灣第一高樓寶座保持不久，四年後便被高雄的八五大樓的三百七十八公尺所取代，由李祖原設計的八五大樓外型，象徵了所在城市的「高」字，俯瞰著高雄港，成為高雄的地標。高雄八五大樓也是台灣第一棟引進抗風阻尼器的摩天大樓，四十五至八十三樓的中庭則是世界最高的中庭。

如同建築人阮慶岳所說，當時台灣政經環境巨大的變動之下，包括解除報禁、解除戒嚴、開放政治團體及政黨的組設、財政部核准十五家新銀行設立，對照美國的景氣低點與建築業極端蕭條，台灣房地產的景氣卻節節迎向高峰，促使許多留美的建築師大量「反移民」回台灣，如姚仁喜、黃永洪等人，他們迅速主導了台北設計風潮的方向，帶起台灣建築新美學風潮。在全球的營造建築趨勢走向數位化及現代化中，理性主導的模具化、標準化與精準化，成為台灣新一代建築重要的基本精神。

遠雄尺度，就是把人放在第一位

趙藤雄與遠雄在這樣的趨勢背景之下，也開始醞釀出對於科技化、智慧化廠辦的實踐，建構所謂「遠雄尺度」——業界第一的區域指標名宅以及融合景觀、藝術、人文的建築，成為「二代宅」的雛形架構。

「大多數人欣賞建築僅只於外觀，遠雄則帶來

了新的思維。」與遠雄合作多年的名建築設計師黃永洪說，每次跟趙藤雄董事長開會時，發現他時時會從開發商切換至消費者角色，不停地質疑設計師的設計，就好像是他要住一般，「每一個尺度及尺寸，包括客廳大小、臥房大小，都斤斤計較地去挪動，挪到最合適為止。這樣的信心跟經營方法，是我在他身上看到的一個非常特別的地方，這種對品質的要求也影響到遠雄整體的產品設計。」

就拿遠雄每個建案的窗戶來說，公司內部竟然有一個窗戶的統一規格表，可見這就是累積了很多年的經驗之後所產生出來最適合的窗戶規格，因此不良率很低，在黃永洪所配合的任何一個建案裡都沒有遇到過漏水情況，足以說明，趙藤雄所定立的這些規格，都是在強調使用者的方便及舒適性，將未來進駐後會面臨到的維修可能性降至最低來考量。

「其實這些都是遠雄將所有建築流程全面標

準化，反映在設計上，形成了所謂的『遠雄尺度』。」遠雄建設設計部張朝欽協理說。一路以來，遠雄蓋過很多種類型的房子，從大型社區、別墅立體化、甚至所謂的豪宅，因此建築團隊也累積了很多經驗，建立了一套依據「以人為本的最佳使用習慣」的設計標準。

這種從內而外的設計思考邏輯，也就是「遠雄尺度」，就是從居住者或使用者角度出發，先規範通風採光、舒適生活的基本尺度，只要把基本功打好，房子自然而然就會住得舒服，舒心而愉快。

跟著趙藤雄多年的遠雄房地產張麗蓉總經理也表示，遠雄房子好住的原因，在於從建築物的坐落位置，以及建築外觀都有其考量，包括它採高而瘦的設計，就是為了讓每戶的通風採光良好，而建築物退縮設計，則是在保證每戶望出去的視野好。「其實多一面牆，就多一個成本，因此遠雄的案子，只要採多面採光設計，則就多出更多的成本考量，但趙董事長卻很捨得規劃，因為他認為只要有捨就有得，而得到的是居住者的生活品質，才是最重要的。」

因此可以說，所謂的遠雄尺度，就是「把人放在第一位」。

呼應科技時代趨勢的新一代廠辦建築

而遠雄尺度，同樣運用到新一代的廠辦建築。

在全球的數位浪潮之下，趙藤雄感受到這股未來的趨勢。於是以七、八○年代打下的廠辦建築實績為基礎，從第一代的「立體化廠辦」進化到第二代的「園區化廠辦」，更講求生活化、公園化，強化工作環境與戶外休閒空間，使園區景觀公園化之後，而能夠迎戰下一個世紀的第三代「科技化廠辦—數位化廠辦」於是乎出現了。接著發展出第四代廠辦—數位化廠辦，因應網路需求，以網路寬頻設計，達到能降低企業成本的數位科技園區。

推出的第五代廠辦—複合化廠辦「遠雄航空自由貿易港區」，整合物流、人流、金流、資訊

流、商流及生產加值功能等。

遠雄不斷累積成功經驗，才能再次領先推出第六代廠辦—雲端化廠辦的企業營運總部—「全球首座智慧雲端建築U-TOWN」，整合辦公、廠房、會議、展示、商業與生活等複合功能讓企業競爭力一步到位。

第三代廠辦中和「遠東世紀廣場」因應廠商需求，樓上是氣派的辦公室，地下室則配合貨運動線規劃有倉儲區。

頁製作、展示等類型廠商進駐。

園區生活化、商業機能自給自足，並添加科技管理的元素，讓廠辦管理更人性、自動化，也因此吸引了電子貿易業、電腦製造業、程式設計、網

而翻開遠雄的廠辦歷史，就等於打開一部台灣中小企業的發展史。這些廠辦建築不但打破了髒污的「工廠」印象，更為使用者規劃了貼心的營運動線與工作環境，同時配備區域空調系統的節能環保建築概念，外觀設計也結合燈光美學，創造都市整體美感，為企業帶來了未來、時尚感的高科技品牌形象。

在第三代廠辦裡，除了納入貨物處理考量，設計卸貨平台、儲位，使物流更順暢之外，同時也將金融、餐飲、零售機能納入規劃，使

「我想遠雄尺度中所謂標準化是指在建築外形要傳達一種精神，那種精神就是簡潔跟迅速，而進駐的人會覺得它很方便，並在與訪客洽商的過程中感到很有面子。」從遠東ABC工業區的A區開始就一直跟遠雄合作廠辦規劃及設計的建築師沈國皓表示。

而以「中和遠東世紀廣場」及「內湖科技園區」為例，吸引遊戲軟體、DRAM模組、工業電腦、通訊零組件、生化科技、LCD等電子業關鍵零組件通路商進駐。當時都沒人可以料到遊戲軟體、生化科技會引領台灣後十年經濟發展，成為最火紅的行業。

「我在設計中和遠東世紀廣場，第一次四十呎大型貨櫃車能直接開進地下室、第一次廠辦有大型倉儲區，第一次廠辦讓工作開始兼具生活與休閒功能，新式園區再次寫下多項廠辦建築創舉。」沈國皓建築師說，還包括空調系統為各戶獨立主機，配合換氣系統，提昇空氣品質；人、車、貨、倉、儲，效率分流；同時為了讓使用者有自明性容易辨識自家企業的所在位置，中和遠東世紀廣場的十二棟還設計不同顏色來區別。

「這讓這些建築物產生很多新的觀念、新的變化，也可以讓大家不要迷路。」沈國皓強調在設

計遠雄這些廠辦的系列裡面，沒有一棟建築的外形是一樣的，但是精神是一樣的，每一棟都是用模具化來設計，尤其是生產線的模具從早期的六米、八點七五米，到最後的十米，因應使用者的需求，廠辦的設計也會不斷地進化升級。使用者會覺得這種設計是好的，因為廠辦每一個空間或角落都會善加利用，完全沒有浪費虛坪的空間。

放眼內湖科技園區矗立的五十幾棟遠雄廠辦大樓，進駐的企業是用來研發跟辦公，與第一或第二代以電子業為主的廠辦設計，中間跨越了將近二十年的時間。「趙董事長他幾乎掌握了台灣整個工業成長的脈絡，所以很快速銷售完畢，顯示是非常成功的案子。」沈國皓說。

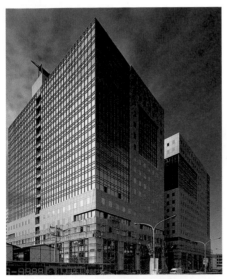

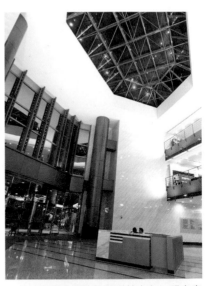

中和遠東世紀廣場共計12棟RC構造全彩帷幕玻璃大樓裡，靈活的廠辦設計與空間動線規劃，吸引了包含遊戲橘子、大宇資訊、麗台科技、威剛科技等知名科技、多媒體企業進駐。

內湖科技園區裡的倫敦科技中心，明亮寬敞的挑高接待大廳，為進駐企業的對外形象加分。

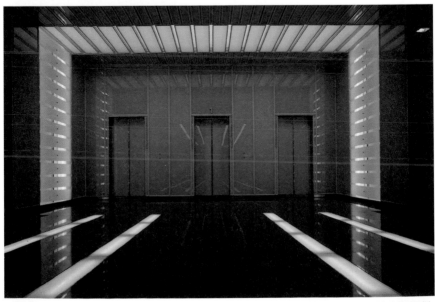

位於內湖科技園區的奧地利科技中心，現代感的寬敞空間不僅採光明亮，更便利於空間規劃。

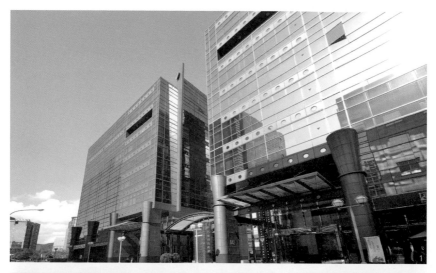

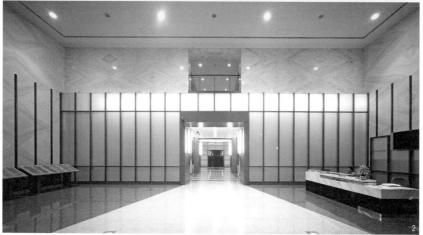

1.巴黎科技總部建築物的外飾材料以鋁板及玻璃帷幕為主體，外牆、柱體、窗擠型等所有鋁料全部用中灰色調烤漆處理，讓語彙豐富的外觀同時有統一協調的科技美感。

2. 內湖科學園區中的耶魯科技中心，大廳明亮寬敞，格局大器。

3.東京企業總部面對著緩流彎曲的大河，被喻為是IT、生化科技企業雲集的內科中，一顆閃耀的黑珍珠。

4.日內瓦科技中心大樓採玻璃帷幕建材，室內格局方正採光佳且設備齊全，加上道路寬敞、貨櫃進出方便，為企業打造出致勝的基礎。

5.達爾文科技中心的辦公環境機能極佳，銀行、餐館、星巴克進駐，棋盤式重劃格局與綠意廊道，大樓之間棟距分明不壓迫。

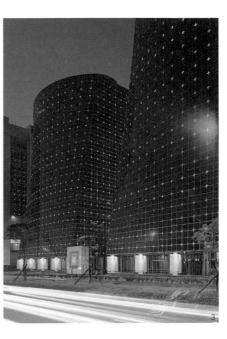

帶動另一波經濟起飛的智慧化廠辦

進入二十一世紀，遠雄廠辦進化至第四代廠辦設計，也就是「智慧化」、「數位化」，將數位技術導入廠辦的設計，以因應整個台灣社經發展對網路的需求，達到能降低企業成本的數位科技園區。最著名的代表為內湖遠雄東京企業總部與內湖遠雄時代總部。

「我想遠雄應該是算是第一個做數位建築的，在當時關於數位或網路資訊還並不是那麼發達，連光纖這件事情還並不是那麼清楚的時候，遠雄就開始第一個採用這設備。」遠雄房地產張麗蓉總經理說。而且因應數位時代的需求，數位智慧園區可滿足各類型客戶的頻寬設計，降低客戶自設成本，達到省時、省錢的目的。

無論是內湖「東京企業總部」或內湖「遠雄時代總部」均採用5A系統科技化智慧型大樓。所謂的5A是指大樓自動化（BA）、通訊自動化（CA）和辦公自動化（OA），再加上把火災

報警及自動滅火系統獨立出來，形成消防自動化系統（FA），同時又將面向整個大樓的保安及資訊管理自動化系統獨立出來的資訊管理自動化系統（MA）。並在規劃造型、空間創造與新產業結合的Open Office需求，不但成為都市地標，更為冰冷的廠辦建築注入人文特色與涵養。

例如內湖東京企業總部就是日本建築師高松伸首次與台灣合作的作品，聳立於堤頂大道上面對著基隆河，兩棟相互依偎的雙子星大樓，由底層的二次元布局漂亮轉化為上層的三次元造型，搭配那大小不同規格的黑色玻璃交會處，嵌裝著具備連接作用的十字型LED照明。每逢夜色來臨，外觀閃耀的姿態猶如一座企業最佳廣告塔般佇立於市街之中，吸引通訊、電子零件、貿易，甚至文化產業進駐等。

「截至今天為止，遠雄在內湖興建的五十五棟企業總部，帶動內科每年近四兆元的產值及增加十三萬個就業機會。先進的生產基地，並在台灣

產業每個重要轉捩點，讓中小企業也能與國際大廠競爭。」國票金控董事長同時也是台大工商管理學系暨商學研究所教授魏啟林說：「台灣有四大科學園區，其中三大是政府蓋的，只有一個是民間規劃的，就是內湖科技園區，而內湖科技園區的產值居然是新竹科學園區的三倍，而且是政府稅收最大的。」

可見，台灣整個輕工業轉型進化至高科技產業的過程中，遠雄著實功不可沒。

「以人為本」＋「遠雄選地學」＝人性好宅

廠辦之外，遠雄「以人為本」的尺度也同樣在住宅中實現。

一九九六年起遠雄在大台北地區的多座區域指標建案，都成為該區域最高標準的建築模範。例如新北市的衛星都市三峽、林口、中和、新莊，與內湖、高雄、桃園南嵌或中和景安捷運站附近

的大型建築基地，運用良好的空間設計格局、頂級SRC鋼骨耐震、高級建材、防爆大門等的建築規劃，吸引年輕新貴移進定居，進而帶動當地的生活機能完整及發展區域性就業機會。

並進一步將人文、藝術與自然元素納入住宅，

坐落位置擁有難得的自然景觀，如台北一〇一大樓或遠雄左岸、遠雄九五及高雄的遠雄The One的景觀視野，甚至俯瞰都市夜景及雲海等，並以藝術入宅，典藏法國國家級美術館真品，襯托出居住者的品味及格調，開創人性好宅的建築典範。

1.遠雄御之苑大廳陳設的藝術作品〈休憩的女人〉。
2.遠雄九五外觀。3. 遠雄The One外觀。
4.遠雄御之苑外觀。

三大標準化，
安全一次到位

「因為房子建築完工落成後能持續一百年安穩，一百年約等於我們的一輩子，可能有兩代、甚至於三代共同生活回憶，那麼房子應該要能達到一百年的長久，支撐起一個家的幸福世代交替。」趙藤雄說。

施工品質攸關著建築的永續存在，由於建築是個相當複雜的工程，為了打造最佳品質，遠雄從每一次失敗與成功的經驗借鏡，經過重整與檢討，制定「設計標準化」、「施工標準化」，以及「服務標準化」的規範，並將規範訂定至最細微，才能以制度檢視細節、從細節成就價值。因此遠雄有別於業界，總是能夠很精準快速地找到定位，並訂定七百五十五項工程SOP、一萬三千零六十七項施工查驗項目，讓各種看不到的細節，也能透過層層把關機制，達成近乎苛求的完美品質。

中和遠雄左岸的遠雄鍊儷平面示意圖與外觀實景。

設計標準化

● 耐震標準：結構設計講究專業把關

進行建築設計時，不管採用哪種結構系統，都會要求建築物的安全性必須通過耐震標準。建築物並不會因為是鋼骨還是鋼筋混凝土構造，就比較容易倒塌，合格的耐震設計才是規劃重點。因為地震產生土壤液化現象，在設計分析時均將其土質作參數適當之折減，做為耐震設計之依據，選擇適合的基礎工法，可強化結構安全。

● 配置規準：格局方正不偏移

遠雄建設多以平面對稱、規劃長方形、正方形配置居多，格局方正不偏移，結構性良好。其他如工字型則規劃兩側過樑，使結構如方形規則；T字形配置產品加強勁度配置及剪力傳遞路徑，安全性也可與長方型、正方型相同。

施工標準化

所謂「台上一分鐘，台下十年功。」遠雄每一個精采的作品背後，是一層層精密的設計、施工致力完成。建築施工標準化，對遠雄來說，意謂著施工品質一次到位。

「讓事情一次就做對！」趙藤雄常掛在嘴邊的一句話。因為，在整個施工過程中，如果因施工不當造成的瑕疵再來修補，不僅提高工程成本，品質也沒有一次就做對來得好，費時又費力。

因此在施工標準上，趙藤雄跟遠雄團隊歷經五十年，將施工品質標準與企業文化結合，透過一個智慧平台的建構，讓五百個甚至一千個員工在上面討論，到最後變成專家，打造出「五大結構標準、三大施工工法、二大檢驗保證、四層品檢把關」的結構安全施工主張。

● 五大結構標準

很多人說萬丈高樓平地起，但遠雄重視基礎，尤其在結構安全方面，所以每蓋一棟建築物，不是平地起，而是要到挖地底下去，然後用大地工程把地質結構弄穩固了，才算完成第一步。也因此提出「結構分析、大地工程、基礎設計、結構系統、結構建材」等五大結構標準，做為掌握控管整個建築結構安全的依據。以遠雄的概念，完備的基礎建設，就如同巨木的根，根深蒂固，自然枝繁葉茂。

而在遠雄的五大結構標準中，紮實的大地工程又為所有工程提供詳細完整的資料，所有的設計規範、結構技師都會參照他們的建議方案來做整個基礎以及結構設計。「我們跟遠雄合作超過二十年了，通常大地工程才佔總工程款的百分之零點幾而已，而且成效看不見，因此通常一般的建築公司並不是很注重這個部份，但遠雄不一樣，每次開會他們都會討論，包括鑽探。」富國技術工程公

司何樹根總工程師說。

簡單地說，大地工程可以視為大地的醫生，由專業的大地顧問團隊進行精密的鑽探調查，就像醫生一樣望、聞、聽，看土地表面狀況、它附近周遭環境的狀況。透過地質鑽探將土壤送實驗室：物理性質實驗做的是地層個性判別，沙土層跟黏土層的判別；力學性質實驗目的是土壤所能承受的力量值。

「大地工程潛藏的不確定性，之後結合結構技師精算結構，現場的實體測試及檢測，回饋到整個的設計裡，確保建築物日後的使用安全。」何樹根表示，光這點，遠雄很相信專業，每次開會討論的過程中，有結構技師、建築師及遠雄的設計部門，還有施工部門，大家都一起討論取得一個最好的方式來製作，並設計一個標準化流程，才能對建築物及在裡面使用的人負責。

而且遠雄也是最早重視土壤液化，並想辦法解決的建設公司之一。「早在九二一大地震之後，遠雄就一直找我們做這方面的工作及諮詢了。」何樹根說。

●耐震標準

白手創業起家，趙藤雄做過泥水工、板模工，培養了二十幾位的徒弟，趙藤雄深切地瞭解到「房子」對每一個人來說是非常重要的，而且是每一個家庭安身立命的場所。房子，不但是生命的寄託，也是財產的寄託。

「遠雄的許多標準都超越法規建築標準，尤其是耐震係數的要求。」遠雄營造李堯芳部長表示。遠雄以國際級的制震制度，通過大自然的嚴厲考核，達到「大地震不倒、中震可修、小震不壞」的結構安全標準。「所以我們可以很自豪地說，遠雄蓋出來的房子，經過九二一大地震，沒有一棟房子結構受損。」李堯芳部長表示。

台灣早期建築耐震力較低，施工不嚴謹，但耐震規範經過多次檢討改善，九二一地震

後耐震規範更是大幅改版，施工標準也大幅提昇。以台北盆地為例，以新舊規範而言，現行規範對地震橫力之要求相較於九二一地震前約嚴苛一點二五～一點四倍，所以依新規範設計房子之安全性，遠遠優於以九二一地震前規範設計，多數建物都能承受五級以上震度。

越是看不見的細節，就需要規範越細，建築結構設計遠雄講究專業把關。大地工程的地質調查，是建築設計的第一步，透過檢測回饋到結構設計，以確保整個建築物的安全。結合地質調查專業顧問及結構設計業界權威，根據「建築實驗室」的鑽探報告內容與大地工程師反覆運算，評估最安全的設計規劃。

筏式基礎：使基礎一體成形，將載重分佈由點轉換成面，建築重量平均分攤，能減少土壤液化時造成基礎之差異沉陷，即使發生地震，建築也能夠在軟土上整體移動，就如同海上的船一樣，對結構的傷害也能減低。

椿基礎：基椿深入地底，可將結構體載重直接傳至基礎下方承載層如堅硬土層或岩層，承載力佳，且使結構體不受土壤液化之影響。

連續壁：優於其它擋土工程，剛性及止水性佳，可有效控制開挖階段之土壤變位，及遮斷地震引發超額孔隙水壓之傳遞，減少液化發生。

●制震系統

制震器

遠雄建設使用美國NASA唯一認證航太制震器「Taylor Devices航太制震器」，可吸收地震傳遞的能量，透過消能機制與結構體共同作用，有效減少結構體之變位，搭配BRB制震斜撐系統，完整保護建築結構安全。

※制震器需經結構設計與分析，非每個案均需設置。

Taylor Devices航太制震器五大優勢。

Taylor Devices 航太制震器 │ NASA唯一認證‧35年美國原廠保固 │

- 使用高規格阻尼器,為制震首要配備。
- 核心元件採用航空用不鏽鋼材質,經1000小時以上鹽霧試驗證實不會氧化。
- 獨家專利油封,具有百萬次以上之疲勞壽命測試。
- 採用惰性矽合成液,出廠前100%品管檢驗。

Taylor Devices 五大優勢

NASA認證	美國太空總署NASA唯一認證,35年美國原廠保固
提升耐震	提升耐震力超越法規設計達六級抗震
減緩震度	有效降低結構加速度,減緩地震造成的搖晃程度,提升居住舒適性。
減低損傷	減少地震所造成的牆壁龜裂現象
增強防護	為保護主結構的第一道防護設備

(結構示意圖實際依交付為準)

三大標準施工工法
結構、裝修、管線

事實上經歷台灣的經濟起飛、MIT的科技力量站上世界舞台，遠雄在建築技術的研發也投注大量心力。光施工工法，遠雄本身也一直在訂立標準化，同時尋找新的可能性。遠雄營造李堯芳部長便指出以預鑄工法的運用為例，它帶來縮短工時的效應。

傳統上，建築的外牆結構習慣於工地現場製作，現今已可移至工廠來產製；換句話說，從鋼模製造、裝修材的固定板樣，及灌漿、結構體的作業等在最佳環境中先行產製，這整個過程即是預鑄工法。現場部份主要是吊裝、精度的調整控制。「同時會以一組一比一的實體模型，包含它的鋁窗、石材等的實際狀況，送至實驗室進行風雨實驗，意即產品是否符合當初整個結構體設計風壓的標準、抗震標準。」遠雄營造部長李堯芳說。

二〇一一年，大巨蛋動工。對遠雄來說，有許多在國內外均無案例可循的工法可供參

考，只能由承造廠商與技師、工程人員自行研發。整個屋頂以非對稱且四十五度交角的圓形鋼管桁架呈現，必須透過精密監測的提升動作一氣呵成才行。「大巨蛋的屋頂是全球最大、第一個不對稱的採舉升工法，整個屋面完成後，一次到位後，它的準確度不能超過20釐米。所有資料必須精準地去計算、掌控，不容有任何變形的可能，展現圓頂建築的力與美。」遠雄建設湯佳峯總經理說。

14項結構材料安全

1. 鋼筋材料強度試驗報告
2. 鋼筋無輻射證明試驗報告
3. 鋼板無輻射證明試驗報告
4. SA級續接器試驗報告
5. 混凝土試驗報告
6. 氯離子試驗報告
7. 鋼板試驗報告

8. NDT檢測報告
9. 剪力釘試驗報告
10. 制震阻尼器試驗報告
11. H.T.B螺栓試驗報告
12. 防燃防煙證明
13. 防火門試燒報告
14. 防火填塞試燒報告

8大結構施工安全

1. 混凝土鑽心試驗
2. 鋼筋掃描試驗
3. SA級續接器現場扭力試驗
4. 鋼構現場查驗-鋼骨簽名學

5. 防火被覆厚度檢測
6. 帷幕牆、鋁窗風雨試驗
7. 防火門剖門試驗
8. 磁磚黏著劑拉拔試驗

二大檢驗保證
施工、材料

從海砂屋、寶特瓶等不符規定物品填塞至混凝土中，到現在的爐渣屋等，顯示有的建商在原料上偷工減料，節省成本之中也省掉住戶的安全。遠雄不僅遵守政府訂定標準，更挑選知名大廠，採用較市場一般規格更高等級材料，使建築根本更加堅韌。

除此之外，遠雄對於施工中的檢驗一點也不馬虎。不但從材料開始，便進行檢驗，連同施工過程，都有一套嚴格的檢驗標準。

遠雄不僅完全遵守建築法令規範，甚至制訂出高標的檢驗標準，如二次試水。一般營造工地在防水工程施作完畢後會施作第一次之防水測試，但遠雄的工地除了第一次試水外，等到裝修面完成後會再做第二次之試水作業，檢視的標準，除在標準層上檢視有無滲水狀況還會到樓下向上檢視天花板有無滲漏情事，絕對完善建築設計及施工品質，確保客戶未來生活擁有絕對保障。

遠雄左岸施工實景，SC、SRC結構設計皆使用SN高耐震等級鋼骨。

鋼筋

在鋼筋部份，則超越一般作法大號鋼筋配高拉鋼筋、中號鋼筋配中拉鋼筋，遠雄於主結構鋼筋一律使用高拉鋼筋，大幅降低箍筋因地震而拉開的可能性。

遠雄採用知名鋼鐵大廠的強化等級鋼筋，像是加釩鋼筋可達抗拉強度，加釩鋼筋係於鋼筋生產時添加釩，使鋼筋之降伏強度及韌性等機械性質提高；不採用水淬鋼筋，不做現場臨時加工，以確保鋼筋施作品質。而結構體所使用之鋼筋，部份升級採用符合CNS560中，SD420W及SD280W可焊鋼筋之規定，其優點不但能符合抗拉強度，亦可用於焊接或續接器之加工，並兼具較佳延展性，可確保結構符合耐震設計之需求。

柱主筋之續接，有別於傳統之搭接，以鋼筋續接器搭配鋼筋強化柱體，遠雄建案採用知名專業廠SA級摩擦焊續接器，較一般B

級續接器有較好的延展性及韌性，可提升結構耐震性能，強度大於傳統鋼筋125%。使用錯位續接工法，鋼筋本身強度搭配續接器的斷面受力，並防範續接器在同一斷面續接，所以鋼筋不重疊，水泥與鋼筋牢牢結合，減少強烈外力破壞後斷面坍塌的可能性。

柱來說，從鋼柱的材料來源、吊裝到生產，便是一關關的考驗。」遠雄營造李堯芳部長說，鋼材未出廠前，在鋼構廠裡即針對鋼板的夾層，用特殊的專業儀器來做掃瞄、檢測。並且，以遠雄獨有的「鋼骨簽名學」，在施工時層層把關。

鋼骨

選用中鋼、東和國內兩大鋼骨生產製造商，與長榮重工、中鋼構等加工廠合作，部份個案更使用符合國家標準CNS13812（建築結構用軋鋼料）之耐震等級SN-B及SN-C系列鋼板，提升抗震能力，較一般市場採用A36及A572等級鋼板，其耐震能力提高一點二倍，中鋼公司位於高雄市的中鋼總部大樓也同樣採用此SN-B、SN-C規格鋼板。

另外，鋼材是由鋼板生產出來，也需在現場做檢測取樣、化驗，以符合遠雄對鋼材的標準規範，才能製作生產。「以支撐建築結構的構

混凝土

高規格混凝土強度，個案均依最新建築物耐震設計規範需求強度，採用知名品牌力泰、國產、台泥、環球及亞東預拌廠等。李堯芳說，於基座及地下室部份，遠雄採用磅數4000~6000psi的高強度混擬土，較一般建案3000~5000psi可承載力量更高，足夠應付台灣多地震環境，提高安全、隔音及防火等需求。

混凝土內氯離子含量檢測標準表

時間（民國）	國家標準	遠雄標準
83/07 以前	無規定	無規定
83/07~87/06	0.6kg/m3	0.6kg/m3
87/06~104/01	0.3kg/m3	小於 0.30kg/m3 平均 0.15kg/m3
104/01~	0.15kg/m3	小於 0.15kg/m3 平均 0.10kg/m3

嚴謹混凝土品質規範

1 混凝土攪拌澆灌時程90分鐘

混凝土從拌合廠至澆置完成不超過90分鐘，超過拌合時間部份均退料以確保混凝土品質。

2 氯離子含量要求領先政府，保證不摻用海砂

混凝土氯離子檢驗皆符合標準甚至優於當時法令標準，新完成建築物氯離子之檢測成果更遠低於國家新修訂之標準。

3 混凝土品牌

嚴格規定不得混合使用不同品牌，可百分之百確保鋼筋不會生銹、混凝土不會劣化及中性化，提供最佳之結構品質。

四層品檢把關
廠商自主、工地自主
幕僚監理、主管機關，
共同確認ＳＯＰ

而提到四層品檢把關，包括廠商自主、工地自主、幕僚監理、主管機關的共同確認ＳＯＰ，遠雄營造李堯芳部長不得不提到九二一大地震。

一九九九年九月二十一日，凌晨一點四十七分。一場芮氏規模七點三、長達一〇二秒的天搖地動，由台灣中部地區向外擴散，房屋倒塌無數，是台灣自二次大戰後傷亡損失最大的自然災害。然而，遠雄沒有一棟房子發生結構性、安全性的問題，證明遠雄在結構安全的品檢確實嚴謹到位。

遠雄對施工細節的嚴謹要求，全賴遠雄營造「三級品檢制度」的落實執行。總計區分六階段工程查驗，計有一六零類查驗表單及一萬三千零六十七項施工查驗項目，涵蓋十二類五十八項建築材料查驗、五大類七十九項裝修材料檢驗與三十九項公共區域材料檢驗，以及各項委外專業測試。

		周密的自主查驗內容與表單	共區分六階段工程 160類查驗表單
施工查驗	**1**	01 假設工程	16類查驗表單
		02 基礎工程	29類查驗表單
		03 結構工程	17類查驗表單
		04 外裝工程	37類查驗表單
		05 內裝工程	45類查驗表單
		06 景觀工程	16類查驗表單
	2	嚴謹的三級查驗制度	總計436項地震相關查驗項目
		第一級 **工地自主查驗**	合計256項勘驗項目
			基礎工程：42項
			結構體工程：94項
			內裝工程：67項
			機電工程：39項
		第二級 **工安品保室查驗**	合計151項勘驗項目
			基礎工程：25項
			結構體工程：40項
			內裝工程：57項
			外裝工程：29項
		第三級 **監造人查驗**	合計29項勘驗項目
			地下層：8項
			地上層：9項
			鋼筋材料：9項
			混凝土：3項

服務標準化

● 生產履歷展現一條龍實力

遠雄從蓋住宅社區、廠辦到大規模造鎮，不管是建設、行銷、營造，每一個都非常專業，一次次締造傲人成績。就像食安認證履歷一樣，遠雄以一條龍服務精神，為客戶提供詳細的生產記錄「宅」履歷。

因為，遠雄蓋的房子最終都要對客戶負責。

一條龍服務理念，從遠雄推出第一棟房子便埋下種子。趙藤雄從土地開發、企劃行銷、採購發包、營造施工到售後服務，全程參與房子從「無」到「有」的整個過程，購屋的重要評估要素、每一個空間比例、未來的清潔管理，他都可以跟客戶很詳細地說明，客戶也可以過來交換意見。

俱細靡遺的服務，讓遠雄的第一棟房子大獲好評，打開切入住宅市場大門。遠雄發展成三項專業，建設、行銷與營造，營造涵蓋售後服務。從土地的開發到規劃設計，企劃

趙藤雄從土地開發、企劃行銷、採購發包、營造施工到售後服務，全程參與房子從「無」到「有」的整個過程。

行銷、採購發包、營造的施工管理，以及交屋後的售後服務等，全建構在一個專業智慧平台，讓平台也為客戶提供最完整的生產履歷資料。

● 二十四小時服務專線

除此之外，遠雄還提供主動地震巡檢售後服務，例如在九二一及台南維冠大樓的二〇六地震後，隔日即派團隊對歷年個案執行大巡檢與修繕服務，創造六百多個建案無結構損害記錄。「我們是二十四小時服務專線、全年無休保固服務，春節、防颱、地震巡檢售後服務。」遠雄建設客服部部卓勁任副理表示。

經過四十九年，逾六百多個案子的歷練，一條龍服務的企業文化已然成熟。對客戶來講，一條龍服務可以創造無限附加價值；對遠雄來講，可以做到品牌與永續經營，創造雙贏。

CHAPTER.5
2000-2009

二代宅：
超住宅時代
來臨！

跨至21世紀後，生活服務產業已逐漸成長，產值也一路提升，在2005年服務業佔比首次超過70％。隨著時勢演變，許多製造業也紛紛轉型，融入服務業的思維，積極創新；網路的發展，更讓速度與便利成為生活的必要選項，而國人也更為重視生活品味、居住環境、便利性與服務的追求。

遠雄秀明
大都市新天地
桃園遠雄自由
　　貿易港區
美國比佛利皇
　　　居雅築

遠雄陽明
大都市花園

新店秀崗山莊
法國里昂克瓦杜敘社區
內湖時代總部
東京企業總部
花蓮海洋公園
遠雄悅來大飯店

御之苑

高雄御海
中和歐洲愛樂

2004

福爾摩沙高速
公路（第二高
速公路）全線
通車。

雅典奧運陳詩
欣和朱木炎獲
得奧運開辦以
來台灣第一次
金牌。

2003

兩岸春節包機直
航，兩岸分隔54年
後，台灣民航包機
首次合法降落中國
大陸。

SARS疫情近四個
月期間造成七十三
人死亡。

2002

中華民國以台澎金
馬個別關稅領域加
入世界貿易組織
（WTO）。

廢除聯考，實行大
學入學指定科目考
試。

陳金鋒成為第一位
登上美國職棒大聯
盟的台灣球員。

2001

納莉風災造成北台
灣嚴重水患，台北
捷運地下線癱瘓。

九年一貫課程試
行，2004年全面實
施。

2000

總統直選由民進黨
的陳水扁勝出，實
現首次和平的政黨
輪替。

台北市實施垃圾處
理費隨袋徵收的制
度。

行政院宣布停建核
四廠，但隔年又復
工。

台北101完工，成為
2004～2010年世界最
高大樓。

2000s
台灣大事記

遠雄大事記

遠雄朝日
遠雄富都
遠雄香堤苑

遠雄未來之光
遠雄首府
遠雄大未來
遠雄四季妍

遠雄未來家
遠雄上林苑
遠雄日光

上海遠中風華
遠雄爵士
遠雄安禾

林口數位造鎮
三峽藝術造鎮
遠雄天母
遠雄明德

2009　2008　2007　2006　2005

2009

為因應全球金融海嘯所帶來的消費緊縮效應，政府發放消費券共計858億元以促進景氣活絡。

2008

兩岸實施大三通，開放直接「通郵」、「通商」、「通航」。

台北南港展覽館一館啟用。

雷曼事件爆發全球金融危機。

高雄捷運正式營運。

建築師伊東豊雄設計之國家體育場建成，為高雄2009年世界運動會主場館。

2007

台灣高鐵正式啟用。

photo by billy1125

2006

蔣渭水高速公路和雪山隧道通車。

王建民在美國職棒大聯盟創單季19勝紀錄，造成王建民熱潮。

2005

海峽兩岸航空業界代表在澳門達成春節包機不中停協議。

華航、長榮、立榮和華信等四家航空公司定期航班獲准飛越中國領空。

國民大會複決通過修憲案，廢除國民大會。教育部宣布國立高中職及國中小學髮禁取消。

photo by billy1125

服務加值成為趨勢，
網路帶來全新資訊生活革命

時序進入千禧年，隨著國際局勢風起雲湧，二〇〇〇年以前以製造業為主的台灣，開始面臨產業的轉型壓力，不僅傳統製造業紛紛導入服務化思維、力求創新與轉型，創造價值、提升競爭力，更讓製造與服務業間的界限不再。

此時台灣的服務產業已逐漸成長，服務業產值開始逐年提升，到二〇〇五年首次超過GDP佔比70％，有越來越多的生活服務業開始建立管理制度、複製成功模式，朝向國際化經營的腳步大步邁進。

二〇〇〇年也是正式進入網路的年代，中華電信與資策會相繼推出了以電話線路安裝的ADSL寬頻上網服務，與有線電視纜線的Cable系統，取代先前的撥接上網方式，涵蓋率遍及台灣全島，至二〇〇九年使用寬頻上網的家戶比例高達百分之六十四點四。而二〇〇六年中華電信也帶頭開

始提供光纖上網服務，由FTTB（光纖到樓）推進到FTTH（光纖到家），更加速網路資訊的傳送。

在網際網路的普遍之下，由e-mail為首的網路產品帶來全新的生活模式，此時所有強調科技、快速、便利的產品名稱與行銷文案無不冠以「e化」做為號召。

而網路世界更是快速擴展，BBS、部落格、論壇、YAHOO、MSN等網路平台蓬勃發展，通訊軟體如即時通、Windows Live Messenger在二〇〇〇年代初期更得到空前的成功，搜尋引擎Google也開啟資訊開放之風，網路族群中逐漸發展出次文化語言，如火星文、注音文、表情符號等網絡語言，網友、鄉民大量興起，深深影響新一代網路族群。

由網路發展出的商機，如線上遊戲、網路媒體成為當紅產業，網路商城Yahoo!奇摩、PCHOME

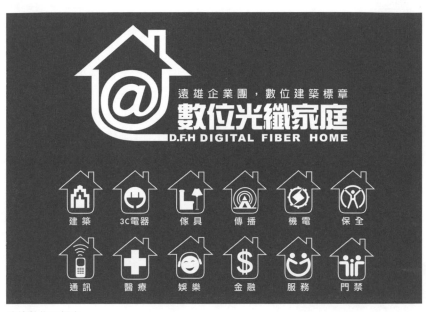

遠雄企業團，數位建築標章

數位光纖家庭
D.F.H DIGITAL FIBER HOME

建築	3C電器	傢具	傳播	機電	保全
通訊	醫療	娛樂	金融	服務	門禁

遠雄數位12標章。

從環境、品質與需求出發，點燃住宅新革命

隨著網路時代的來臨，人們對於舒適、便利與品味的追求益發重視，這樣的風潮也悄悄改變了台灣建築的樣貌。

經歷一九九〇年代長達十年的房地產停滯期，二〇〇〇年台灣第一次政黨輪替後，為了穩定民心與解決銀行逾放比率持續增加的危機，新政府

帶出一個新的線上購物戰國時代，足以動搖實體產業。二〇〇五年，電信三雄3G服務陸續開台，以及iPhone帶來的通訊產品革命，更迅速帶往行動上網的新時代。

直至二〇〇八年隨著社群網站FACEBOOK的進入台灣，通訊軟體又面臨新變革，網路之火已徹底蔓延至生活各個角落，也加速紙本媒體產業、零售市場的衰退。

決定進行全面性金融改革，並持續數年提供數千億的首購優惠貸款政策，以刺激年輕人購屋意願。

在國家公共交通建設包含二高、雪隧、高鐵的帶動下，城鄉差距稍稍得到緩解。隨著經濟上的富足之後，人民對於生活品質也越來越要求，開始厭倦都市生活的繁雜緊張。大城市周邊形成的新市鎮，因此成為新一代購屋族居住的優先選項。

而都會區的住宅則因寸土寸金，往金字塔頂層的方向發展，二〇〇五年落成的台北宏盛帝寶便帶領媒體話題掀起一片「豪宅」風潮。同時，台北市區也因為台北一〇一的落成，帶動信義計劃區的發展；而大直重劃區一帶也因美麗華購物中心進駐，形成新的豪宅區段。除了設計華麗、建材高級之外，也有越來越多導入智慧科技、綠建築概念的精品建築產品紛紛問世，點燃住宅建築新革命。

另一方面，一九九九年九二一地震後，民眾切身感受到建築安全的重要性，無論建築的建材或施工的工法在九二一之後都有更高的規範標準，像是建築耐震標準提高，混凝土的品質、鋼筋的用量、箍筋繫筋的密度、樑柱搭接的規範也都有大幅的改善要求。在這樣的背景之下，民眾購屋時對於建商的信任度也成為關鍵因素。

有感於民眾對於生活品質與安全的迫切需求，遠雄企業團也積極在建築本業中尋求創新模式，以人為本，推出遠雄「二代宅」創新建築思維，

遠雄御之苑，台灣第一座六星級制震豪宅，亦是最早的數位家庭示範社區，坐落信義計劃區精華地段，面對101金融大樓，以藝術入宅，典藏法國國家級美術館真品。

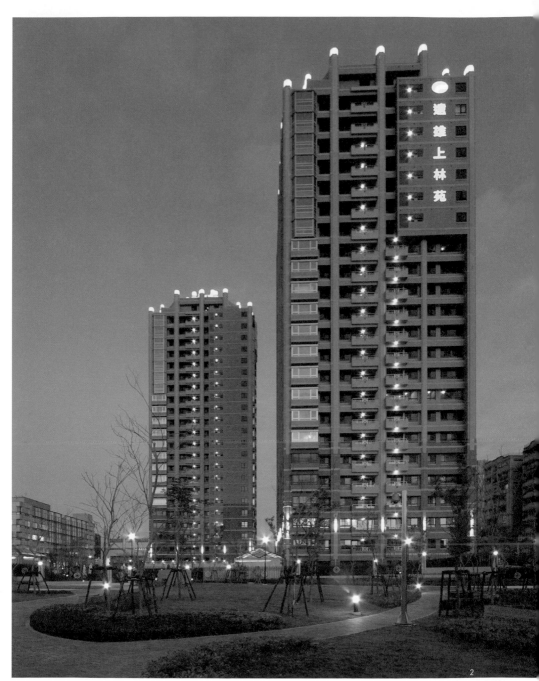

位於台北內湖區的豪宅典範遠雄上林苑。

從環境共生，導入數位智慧技術，並以品質和服務創造品牌永續價值，為超住宅時代開啟新頁。

無所不在，
深入生活細節的 U 化人性建築

「建設業以前只是傳統產業，就是蓋出一個可以住的殼；二代宅之後，因為加入了環境整體的規劃、整合了科技，建設業就不再是傳統產業了。」遠雄研展室研發總監劉炳忠信心滿滿地說

道：「二代宅其實是一種概念，是一種態度，也是未來的大趨勢——只要我能做的，為什麼不去做！」

迎向二十一世紀，告別傳統，下一世代住宅的可能性是什麼？

「政府造路，遠雄造鎮。」台灣地產界流行多年的一句口號，非常傳神地說明了遠雄領頭開疆闢地的決心與前瞻眼界。而二〇〇五年首創「二代宅」的品牌概念，以「環境共生」、「數位智

慧」、「品牌永續」三大創新概念，重新定義台灣建築，整合國內外產官學研的創新研發，以家為核心，為人們打造出更有價值的生活環境。

人類跨進二十一世紀的時刻，在e化資訊革命之後，緊接著便是「U化社會」。「U化社會」由已故的普適計算（ubicomp）之父馬克魏瑟博士（Mark Weiser）提出，U代表的是「ubiquitous」，意味著透過資訊滿足人類追求自由的渴望，此時，科技將會退居在日常生活幕後，達成一個「無所不在」的理想世界。

這樣的理念，發自於「以人為中心」的徹底反思。如果科技是為了要替人類創造更便利、更優質的生活，最根本而有效率的方式，便是在使用科技時，感受不到它的存在。

為了將此國際趨勢導入到數位家庭應用上，遠雄率團赴日本、韓國、新加坡、美國、歐洲等

十五個國家、卅多個城市考察，在韓國看到以情報通訊部整合複合科技，應用在整個國家、農業、商業、工業、服務，並深入到家庭裡，韓國松島的新市鎮便可為例；而日本更早於二○○四年提出的U-Japan政策，像是松下的科技研發，已經擴展到整個智慧社區、智慧家庭的應用，還結合環保等各方面的生活細節。回國後遠雄便與松下、日立、西門子等廠商積極合作，將各國最新科技帶回台灣並運用於台灣住宅。

「二代宅」便是這樣的U化概念下的人性產品，一個結合數位智慧科技與環保綠能概念的創新建築品牌，引領台灣建築朝向節能減碳的目標前進。

林口未來之丘廣場。

造鎮計畫啟動：環境共生、數位智慧、品牌永續的三大創新住宅理念

如同紐約、巴黎或是東京的都會發展模式，進入二十一世紀的大台北都會區，隨著捷運的陸續完工，人口壓力也暴增，因此在結合了交通、產業、公共建設與土地政策的都市規劃之下，新市鎮便如同衛星一般開始在周圍出現，提供人們一個能滿足就業便利性與生活品質的新環境。其中，林口、三峽，便成為大台北生活圈中不管是自住者或是投資者的最佳選項。

二○○五年，遠雄啟動全面性的住宅改造計畫。以「環境共生」、「數位智慧」、「品牌永續」三種概念，建構未來住宅的藍圖，而這一連串造鎮計畫，便是「二代宅」的實驗平台。

林口・數位造鎮

距台北市僅二十五公里，台北市的重要衛星城鎮林口，OUTLET、購物商城的進駐，加上即將完工的機場捷運，如今再度成為媒體焦點。眼前如此的繁盛，讓人難以想像十多年前冷冷清清的景象；林口在一九七六年第一、二期的新市鎮開發二十多年後，卻沒有預期的繁榮，以致於讓當時的台北縣政府負債累累，更讓建商卻步於第三、四期的開發。

趙藤雄回憶道，那時他受邀前往縣政府取簡報，第一時間也是不敢貿然答應，最後是在縣長與一級主管的積極遊說下，並與團隊策略思考激盪之後，才決定投入。「在這樣的偏遠地區，我說總要想一些新的元素，才能讓客戶感覺到這個地方是有未來遠景的、房子也很不錯。所以我們就去動腦筋：怎麼樣注入新的元素、讓這個房子更有價值或者更好用？最後我們決定，把科技融入社區、串聯家庭與家庭每一個成員，再把人性融入科技中，設計出針對各個年齡層都能夠方便使用的住宅產品。」

林口的未來之丘商圈，有包括家樂福、星巴克等知名連鎖商場、咖啡店的進駐，可以說是全台規劃最完善的商圈之一。

於是林口在遠雄的加入後成為「數位造鎮」先驅，率先導入國家級數位光纖建築，開創台灣光纖到家（FTTH）趨勢，成為其後的一系列「數位家庭」的首部曲，打造出全國第一座的萬坪超進化複合城市，加上七千五百坪的城市森林板塊開發計劃，提前實現了人們想像中的理想未來生活。

投資房產的人總是說：「Location, location, location」，以這樣的理論看來林口絕非熱門標的，但遠雄卻以創新產品創造了奇蹟，讓林口不僅是附屬於台北市的衛星市鎮，更提供了包含教育、工作、購物等全方面生活機能的獨立市鎮。加上擁有都會區難得的綠意休閒，林口吸引了大量首購白領、中小企業主、退休公務員的移入，「因為這裡有很好的居住品質，有很健康的環境，還可以找到人文，也可以找到科技，都有。」趙藤雄自信地說：「所以location固然重要，但這並不是絕對的。」

三峽‧藝術造鎮

其實早在一九九九年遠赴法國巴黎執行當地社區建案的時候，趙藤雄望著街道上車水馬龍，路上行人悠閒散步，兩旁咖啡廳林立的香榭大道時，就有了「百億造鎮、藝術造街」這個夢想的雛形。

位於台北盆地的西南隅，二〇〇六年台北大學遷校完成後，以大學為核心的三峽「北大特區」重劃區，帶動了整個城鎮的新活力。城市的街道就是一個城鎮風格的最佳呈現，而三峽集合了老街、博物館、大學校園，人文氣息濃厚，因此遠雄便規劃長達一‧二公里的「藝術大道」，做為社區的核心。

「三峽造鎮是另一種遠雄尺度，退縮整條街、變成一條大道，讓住戶甚至整個區域居民，都能享受好視野，好環境。」建築師黃永洪說。

「讓建築本體謙卑地退縮，把空間還給自然，成為生態綠蔭步道與森林公園；同時加入人文，過十五年的精耕，

以鶯歌、三峽小鎮特色為創作主題的馬賽克大型街頭藝術品，如同西班牙蘭布拉斯大道般，可說是全國唯一的「無牆美術館」，更也吸引了大批外地人前來參觀。

「這樣的環境對孩子將來的教育也有很大的啟蒙與啟發、價值，所以這個房子是可以世代相傳的，可以傳子、傳孫、傳曾孫的。」趙藤雄說。

內湖‧科技造鎮

在一九九一年基隆河截彎取直工程動工後，台北市政府便開始內湖第六期重劃區的規劃，原要將內湖規劃為廢五金場、汽車修理廠，經遠雄多次建議之後，才改為輕工業區、科技園區及運籌總部。內湖還是一片荒蕪的一九九六年，遠雄在堤頂交流道旁矗立了第一座企業大樓「底特律科技中心」，之後並陸續完成「加碼」、「貝塔」、「矽塔」及「爾法科技中心」四棟廠辦大樓，形成一條科技新街廓。經過十五年的精耕，遠雄打造了內科五十五棟企

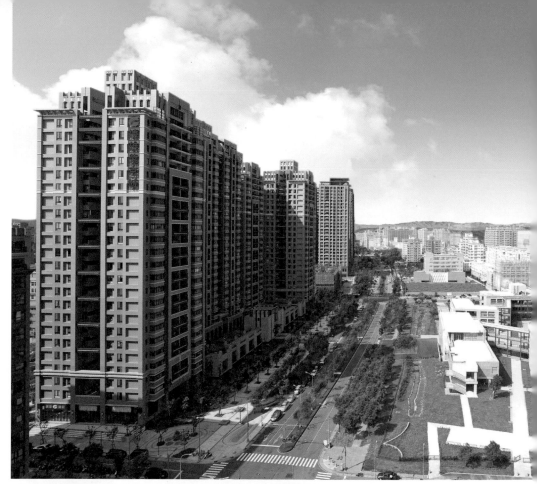

融入藝術、人文的藝術造街，翻轉三峽老舊的印象，成為宜人的最佳生活所在。

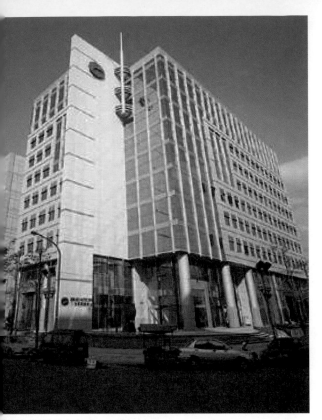

遠雄加碼科技中心（1996）。

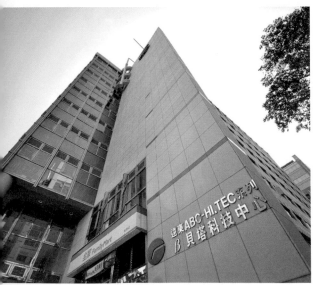

遠雄貝塔科技中心（1996）。

業總部，成為內科奇蹟的幕後英雄，也是名符其實的廠辦專家。

這些廠辦帶動內湖科技園區四兆產值，佔當時台灣GDP的30％，遠遠超過竹科、中科和南科三區的產值總和，成為台灣最成功的產業聚落。無怪乎二〇〇一年時任台北市長的馬英九第一次與

內湖科技園區廠商舉行座談會時，便興奮地說：「我把各位當作我們的金母雞……希望各位不斷地生金蛋，各位賺大錢、錢大賺，大賺錢我們最高興，這才是我們台北未來的希望！」

而二〇〇一年開始，遠雄在內湖發展出的廠辦，更進化到第四代——智慧化廠辦「東京企業

遠雄時代廣場（2001）。

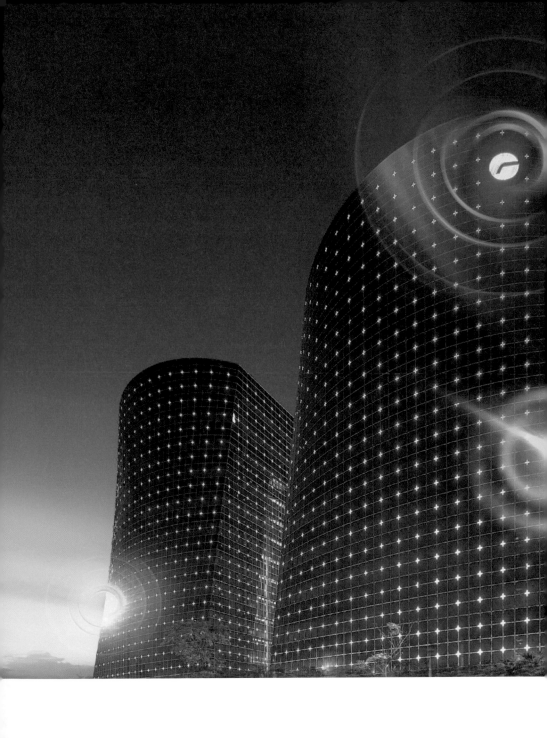

總部」與「遠雄時代總部」，因應網路時代的需求，以網路光纖建構設計，達到能降低企業成本的數位科技園區。

「從民國六十五年開始規劃與建廠房，到現在也四十年了，建造廠辦三百萬坪（990萬平方米），然後培養三萬多組企業客戶，對整個就業市場可以說提供了四十萬個左右的機會，以及上兆或者甚至幾兆的經濟產值。所以我想遠雄在這

一方面確實是很努力地求進步，並沒有因自滿而停止。到現在還沒有任何一位客戶向我講出我們廠辦的缺點。」趙藤雄驕傲地說。

遠雄到現在已興建完成六〇〇多個個案，建築面積達七〇〇多萬坪（2,310萬平方米），包括住宅四〇〇萬坪（1,320萬平方米）、廠辦及商辦三〇〇萬坪（990萬平方米），以台灣的市場而言，應該有相當的比重。

「東京企業總部」（2002）為日本建築師高松伸在台灣之處女作，夜晚外觀閃耀著的十字型LED照明，隔著基隆河照耀著台北市區。

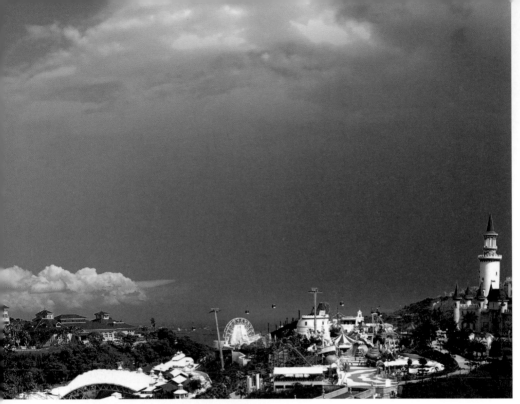

花蓮遠雄海洋公園是一座結合遊樂、教育及知識的休閒園區。

地區性建設開發，企業與地方共榮共享

出於「為台灣這塊土地奉獻與善盡企業責任」的責任感，遠雄五十年來一步一腳印，配合國家政策參與台灣經濟發展與多項公共建設，為台灣的經濟發展、國際競爭力提升與生存永續共同努力。

秉持著如此的初心，一九九○年政府推動「產業東移政策」，在當時的中央與地方民代多位力邀之下，遠雄便率先呼應政策，籌劃進行花蓮「遠雄海洋公園」。一九九一年提出建照申請，歷時十二年才在二○○○年取得建築執照，並在二○○二年十二月正式開幕。

園區規劃有八大主題樂園，軟硬體設施計劃、管理計劃及教育計劃業均獲得美國動植物健康檢查處、美國水族館聯盟及美國國家海洋漁業處極高之評價與肯定。而十七公頃

花蓮遠雄悅來大飯店座落於山頂上，居高臨下，依山傍海，美麗景緻盡收眼底。

自然景觀公園的渡假旅館，自海拔二二〇公尺居高臨下，前望太平洋及主題樂園，西望中央山脈、花蓮溪及北看花蓮市，有三九一間五星級房間，更是花蓮唯一上市公司。

開幕第一年，遠雄海洋公園讓花蓮旅遊人次比前一年增加一百八十多萬人，成長幅度達百分之一百五十，超越墾丁成為全台最佳景點，也讓花蓮地區旅館住房成長一倍，餐廳藝品店成長一倍，春節假期期間銀行存款增加四倍之多，這些推動地方繁榮的成就，讓遠雄倍感驕傲。

遠雄自由貿易港區是全球唯一境內關外五合一多功能經貿園區。

經貿加值園區全面服務，
台灣企業的最佳戰略基地

同樣地，為了配合政府推動「發展台灣成為亞太營運中心計畫」及發展全球運籌中心，二〇〇二年遠雄提出前所未有的「遠雄自由貿易港區」，這個創新開發計畫跳脫以往傳統貨物處理之倉儲業定位，結合多功能、整合性物流服務，讓「廠辦專家」的遠雄又邁向「第五代複合化廠辦」的新里程碑。此一，不但計畫內容及作法具創新價值及執行效率，也榮獲了行政院民間參與公共建設金擘獎政府機關團隊唯一之特優獎及民間經營團隊優等獎。

自貿港全區佔地四十五公頃，總投資金額二百五十億元，是台灣首座境內關外的航空貨運園區兼自由貿易港區，也是全世界六百多座自由貿易港區中，唯一包括貨運站、倉辦大樓、加值園區、國內外物流中心、運籌中心的五合一多功能經貿園區，可以說是小而精美的國家級重要經濟建設，也是台灣與世界接軌的重要門戶。

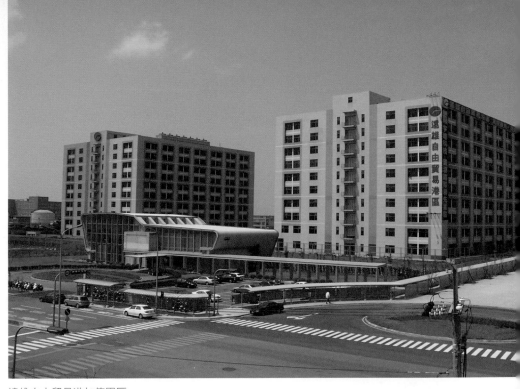

遠雄自由貿易港加值園區。

今天，自貿港園區產值佔全台六海港一空港中，70％的報單量、45％的貿易額，不僅是全球最具競爭力的物流空港，也是讓企業根留台灣的最佳戰略基地，滿足以台灣為據點研發、大陸生產、東南亞組裝、行銷全球的國際企業需求。早上接單、生產，兩、三小時立即通關，產品標上MIT自有品牌後，二天內便可將產品送至全球客戶手中。即使在二○○八年金融風暴之後的不景氣當中，仍然讓企業懷抱信心、招商成功，成功延攬台灣最大的外籍航空──國泰航空公司進駐；也吸引了全球國際快遞領導品牌ＤＨＬ公司正式進駐營運。

而西門子也在國際物流雜誌發表，認為遠雄自由貿易港區是全世界規劃最好、最進步的五合一園區，效益之高是世界僅有的，有傲人的全球最快的自動化設備，最進步、齊全的資訊化服務，進出口通關的單一個廠房面積也是亞洲最大。也難怪趙藤雄說：「遠雄的規劃Know-how讓世界各國都學習去了，你說我不是用公益的心情投入？」

遠雄左岸全區圖。

從綠色社區到永續城市

全世界的建築在「永續發展」的概念下發展至今，與環境共生的住宅並非遙不可及，而自從二〇〇五年起「二代宅」，即以「環境共生宅」為其核心價值之一，透過充分的環境考量規劃、建築技術、智慧節能設備等，以打造出符合減少環境負荷，與自然共存、舒適的居住環境。

為了創造一個綠能與智慧生活的示範社區，遠雄秉持「綠能造都理念」，與新北市政府攜手打造全國第一座低碳城市，更配合行政院推動愛台十二建設「打造智慧小鎮」，積極推動中和水岸社區，成為一個從智慧生活、便利生活，提升到生態低碳樂活的創新典範。

做為首都圈第一座智慧生活社區，遠雄建構出一個具有水岸生態意象、實踐台灣第一個低碳與能源的再生社區，在擘劃中和水岸智慧社區之際，更是積極導入創新的智慧科技，趙藤雄的想法是除了延續遠雄成功案例「二代宅」的智能、綠能、性能為建築規劃核心之外，更要創立出全

低碳城市目標

與地球共生共榮，建構低碳生態城市需要大量資金、人力、技術投入，因此除了配合政府的推動，更要透過民間參與機制，引進能源技術服務產業（ESCO）及民間資金，達成共同目標。

1　各項綠建築指標從項目設置至產出之節能效益均能量化（省水、省電、減碳量、換算植樹量），以利擴大推廣。

2　整合數位與生態，利用數位設備做節能操作，呈現智慧成果。

3　有效整合再生能源、照明改善、電能管理、環保設備、空調空壓等技術。

4　提供開發潔淨能源、節約能源、提升能源效率、能源管理維護等服務。

5　藉節能效益及投資回收保證，將節能利益分享民眾、企業及能源技術服務公司。

新的都市發展思維，把「二代宅」升級到「二代城」的概念，結合雲端與大數據，打造出國際級「智慧城市」。

這個整體計畫在新北市政府積極推動下，結合交通大學Eco-City團隊的技術規劃，遠雄企業團則將這些夢幻生活的技術落實於建築設計裡，過程中整合了新北市政府交通局、工務局、水利局、警察局、中和區公所及里長等單位至少二十次上會議的協商建設內容，更透過與多方頂尖合作夥伴的技術結合與努力，整合了包括交通大學Eco-City智慧生活科技團隊、中華電信、飛利浦、西門子、資策會、雙和醫院、真茂科技、精誠資訊、鈦星科技等單位的技術資源，創新發展十二項「i概念」智慧應用項目。

如今，「遠雄左岸」中象徵智慧生活服務的「12 i」概念已逐步實現，我們可以看到這些智慧科技由室內延伸至整體社區，各項「i」技術可以說實踐了低碳節能、智慧生活的未來生活想像，成為一座名符其實的「綠色未來城」。

專欄 7

什麼是二代宅？

日本建築大師伊東豊雄曾說：「建築必須跟得上社會變化的腳步。」那麼屬於二十一世紀的住宅應是什麼模樣？建築體不再單純地僅是建築，建築師也需要擁有和都市設計者同樣前瞻的眼光，設計不僅是一時，更應為當地住民的現在與未來納入考量。

由於台灣的社會環境變化的影響，缺少中、長期規劃的發展，面對這樣的情況，如何在台灣闢出具有彈性的生活空間，且仍保有與自然共生的綠意環境？是所有建築師、城市規畫者們永遠的課題。

因此為了提供給居民一個「住宅＋1」軟硬兼俱的最佳生活品質，二○○五年，遠雄推翻傳統住宅建築思維，於業界首創推出「二代宅」概念：以「環境共生」、「數位智慧」、「品牌永續」為建築規劃核心——二代宅不僅是蓋建築，更塑造出環境與文化，為這片土地上的住民打造一個「全方位生活的Total Solution」。

中和「遠雄左岸」以多項創新技術融入生活，實踐智慧生活的未來願景。

専欄**8**

環境共生

早在一九六〇年代，美國建築師保羅・索勒瑞（Paolo Soleri）即提出「生態建築」的新建築理念，七〇年代的石油能源危機使人們對於太陽能、風力、地熱等自然能源的發展更加重視，各種運用自然能源技術的「節能建築」也應運而生，生態建築的標準也日趨成熟。到了一九九〇年，世界第一個綠色建築標準在英國發佈，為了提升生活品質，同時因應全球綠色建築意識的潮流，台灣建築從一九九五年開始，由政府部門主導建築綠化，推動國內關鍵性的綠色建設重大政策；一九九九年，台灣也建立出自己的綠建築標準，為僅次於英國、美國及加拿大之後，第四個實施具科學量化的綠建築評估系統，同時也是目前唯一獨立發展且適於熱帶及亞熱帶的評估系統。

綠色建築廣義來說是「生態、節能、減碳、健康的建築物」，台灣建築中心也以此理念建構綠建築九大指標：一、生物多樣性

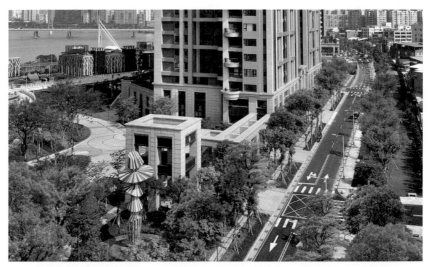

遠雄左岸打造150米的生態綠廊，為城市創造大片綠意。

指標；二、綠化量指標；三、基地保水指標；四、日常節能指標；五、CO_2減量指標；六、廢棄物減量指標；七、室內健康指標；八、水資源指標；九、污水與垃圾減量改善指標；這幾項指標亦成為建築業界在規劃設計綠色建築的參考標的。

「我參與三峽造鎮看到一個景象令我十分訝異──當地已有建商進駐，但遠雄仍積極種植綠樹並規劃公共藝術，造福同業，宏觀無私。」建築師黃永洪對於二代宅掀起的住宅革命以及造鎮計劃，極度讚許，「遠雄不僅堅持理念，同時也不斷創新。團隊遠征國外遍及日本、韓國、中東、歐美各國，不只看見建築活潑的一面，也看到住宅結合綠能、智慧科技的全球趨勢。期許遠雄不斷超越，帶給建築環境更多新面貌。」

〈友善生態街廊〉

在綠建築理念中，「生態」最先被提出，

其中包含了「生物多樣性」、「綠化量」、「基地保水」等指標要求。以「生物多樣性指標」來說，即為增加生物棲地使物種多樣化，即指所有不同種類的生命，生活在一個地球上，其相互交替、影響令地球生態得到平衡。因此在建設綠建築時，為了達到「生物多樣性指標」，可利用「立體綠網」——運用綠地、水路等多種自然環境來串起這些零碎的棲地環境，建構出一個整體的生態網絡系統，也期望這些藉由生物廊道的建立，幫助生物遷徙、繁殖，增加生物交流的機會，避免物種的多樣性遭受威脅，也為人類多爭取一些自然環境空間。

遠雄在二○○七年即投入綠建築的研究規劃，期許每棟建築作品都能符合未來趨勢。

除了在生活場域中大量種樹、認養公園，融合街道藝術與生態景觀，二代宅更參考國際級的複合式區塊開發經驗，參酌海外城市的施工藍圖規格，營造街廓美學、公設園藝造

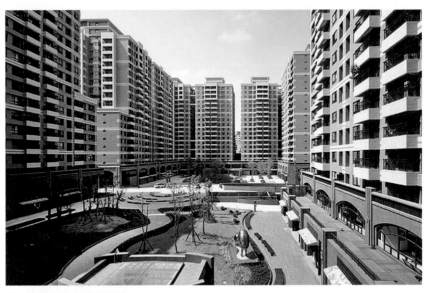

林口遠雄未來之丘實景圖。

景、生活機能營造等，打造高品質建築經典。

〈節能、儲能、創能〉

二代宅的「環境共生」，就是以節能、儲能和創能三大綠能住宅功能為基礎，並且以綠建築標章為目標。而遠雄出類拔萃之處，在於建築與居住環境整合擘劃的能力—在蓋房子前先用藝術與大樹造環境，創造宜居生活，像是在林口、三峽成功造鎮經驗，不僅獲得當地居民的認同，更得到金氏紀錄的認可；內湖花園造鎮則是以純住宅、學校、公園、綠地為主，創造出「低密度、低容積、高綠覆率」之高級住宅區，降低建築面積，在既有的優質環境中，以街道退縮、打造友善街廓，並透過公園認養，提供一個更好的生活環境，創造出更多的綠地。

除了降低能源使用，開闢創造新能源也是綠建築重要一環，利用太陽能、風力發電能

中和左岸實踐「二代宅」的概念，成為一座永續的綠色未來城。

減碳的環保設計手法產生能源，包括太陽能熱水系統與太陽能電池，多餘的能量可儲存再利用。在二〇一一年的「遠雄左岸」中，便可看到遠雄與新北市政府合作的「薄膜太陽能智慧公車亭」，同時整合了智慧型公車到站系統以及節能燈具，目前在三峽、林口及中和三地同步採用，具環保效益的薄膜太陽光電系統，預估一座公車亭在一年內共可降低258.02公噸的碳排放量。

〈更乾淨的建築〉

遠雄不僅從區域環境特色定位著手，進行基地環境整合，大量運用環保建材獲得綠活建築標章，社區內也使用節能減廢、太陽能運用、健康建材、制震防火、主題廣場、人性空間。為了成就更乾淨環保的綠建築，並可從CO_2減量、廢棄物減量、水資源、污水垃圾改善等目標做起。

「CO_2減量」即是使用低排放CO_2的建材，包括

三峽太陽能公車亭。

簡樸的建築造型與室內裝修、合理的結構系統、結構輕量化。「廢棄物減量」就是以廢棄物、空氣污染減量及資源再生利用量為指標，倡導更乾淨、更環保的營建施工方式，以減緩建築開發對環境的衝擊，例如採用再生建材利用、土方平衡、營建自動化、乾式隔間、整體衛浴、營建空氣污染防制等方式建設。

此外，「水資源」以節省水源為指標，包含採用節水器具、設置雨水貯留供水系統、設置中水系統等方式達成節省水源目標。

「污水與垃圾減量」即是減少日常使用污水與垃圾為指標，其中包括了雨污水分流、垃圾集中場改善、生態濕地污水處理與廚餘堆肥等項目；特別是在垃圾處理方面，不僅達到法制上的基本要求，並且在綠建築的高規格下，對污水及垃圾之處理環境有更額外周全的規範。

過去遠雄在三峽藝術造鎮、林口數位造

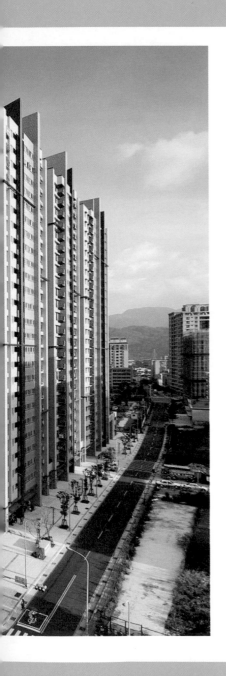

鎮、新北市水岸社區等建案中，二代宅即對成就「更乾淨的住宅」有完善的規劃。例如建設雨水（如雨水貯留供水系統）循環再利用，採用省水器具（如省水馬桶、兩段式馬桶、省水淋浴設備等）。另外，在「環境感知」上，遠雄與西門子合作，經由三合一環境感知設備，偵測居家環境中的溫度、濕度與二氧化碳濃度，同時與家中空調、除濕機、全熱交換機連動，達到恆氧、恆濕的舒適環境，達到低碳目標。

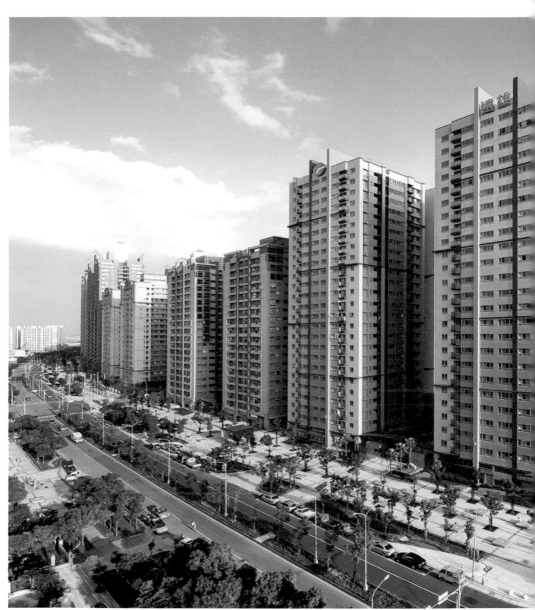

三峽藝術造鎮裡，對於「更乾淨的住宅」有完善的規劃。

綠色成績齊點名

遠雄左岸彩虹園社區（綠建築標章銀級）

遠雄巴黎公園社區（綠建築標章黃金級）

遠雄米蘭公園社區（綠建築標章銀級）

遠雄名園社區（綠建築標章銀級）

遠雄錦繡園社區（綠建築標章銀級）

遠雄晴空樹社區（綠建築標章銀級/美國LEED黃金級雙認證）

遠雄台北市木柵路住商大樓（綠建築標章銀級）

遠雄大學耶魯（綠建築標章銅級）

遠雄翡冷翠社區（綠建築標章銅級）

遠雄中央公園社區（綠建築標章銀級）

遠雄人壽海德公園社區（綠建築標章銀級）

遠雄人壽左岸采梅園社區（綠建築標章黃金級）

遠雄左岸玫瑰園社區（綠建築標章銀級、LLG卓越智慧城市認證）

遠雄金融中心（綠建築標章鑽石級/美國LEED黃金級雙認證）

遠雄U-TOWN雲世代企業總部（LLGA認證）

遠雄U-PARK（三能一雲智慧建築認證）

専欄 9

數位智慧

從第一盞電燈在紐約亮起，一百卅多年來，各式家庭電器品、電腦、通訊設備的誕生與進化，人類的生活型態有如飛躍般的大幅改變，下一步會是什麼？或者說下一個百年，人們的生活會是什麼樣子？這是二代宅早於大市場需求，率先思考的終極目標。

多年來遠雄不但創設「未來住宅研發團隊」，走訪全球卅多個城市，學習世界最好的經驗，結合產官學研等八十個單位跨界、跨國研發最新趨勢，合作夥伴從微軟、西門子、飛利浦、松下、日立、台灣工研院、資策會、中華電信、明碁電腦、馬偕醫院、研華科技、Versace Home、WedgWood、Waterford等，成為建築業界第一，也是唯一。

〈數位智慧146項指標〉

人性化的數位智慧精進了二代宅，透過創新思維而開發出的居住科技，為居家生活把脈，讓建築有了生命。包括光纖到家

134

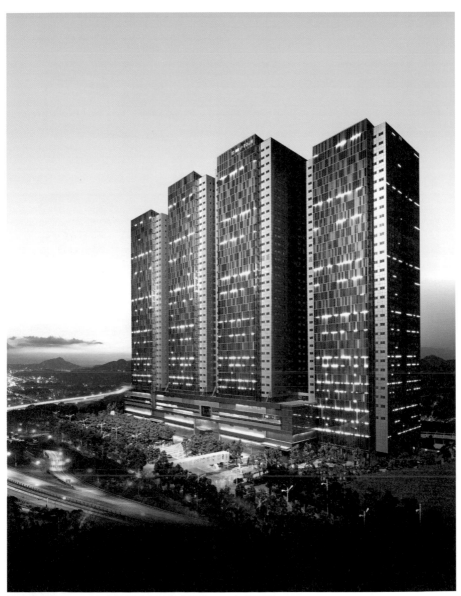

汐止遠雄U-TOWN全球首創混合雲端建築獲LLGA智慧認證。

遠雄左岸i-Center區域聯防中心。

（FTTH）、遠距照護、監測……等，像是只要建立生理資料庫，利用家裡的測量設備，就能將生理數據傳到醫院，由醫院隨時監控，這對家裡的長者或慢性病患者提供即時的照護。

而在醫療照護之外，二代宅亦採用高智慧門禁管理系統，透過網路不管在地球那個角落，都能輕鬆控制家中窗簾、燈光、空調、瓦斯等，手指輕輕一點，就可透過遠端監控設備簡單操作，為居住安全提供更嚴謹的把關，操作容易、快速認證，讓住戶行得順暢、住得安心。此外，在生活便利上，二代宅與歐、美、日、韓數位科技同步更新，以家為核心，打造領先世界百年的建築遠見。

全國首座建商斥資經營的U City數位服務平台，結合國內產業龍頭，整合金流、物流、資訊流，提供創新數位服務平台，享受與東京同步的娛樂、通訊、教育、工作的e化寬闊智慧生活。

數位家庭17部曲-遠雄圖書雲，提供更便利的閱讀環境。

〈數位家庭17部曲〉

新時代的數位智慧不斷創新，讓時間、距離等物理條件，已不再是生活中無法跨越的限制因子。二代宅與歐、美、日、韓數位科技技術合作，結合綠建築，依序推出「數位家庭17部曲」：1部曲「無線寬頻世界」，2部曲「遠端監控」，3部曲「數位學習」、4部曲「FTTH光纖到家」、5部曲「指靜脈辨識」、6部曲「遠距照護」、7部曲「手機門禁管理」、8部曲「數位服務平台」、9部曲「二代網路IPv6」，10部曲「ETC輕鬆到家」，11部曲「薄膜太陽能智慧公車亭」，12部曲「環境感知」，13部曲「家庭能源管理」、14部曲「智慧城市」、15部曲「智慧雲端建築」、16部曲「電動車充電」、17部曲「遠雄雲系列之圖書雲」等，以家為核心，全方位人性化HOME CENTER的概念，從此讓建築有了生命。

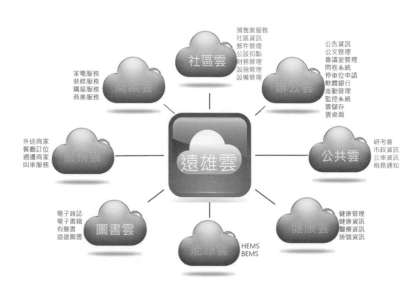

預售案服務
社區雲
郵件管理
公設扣點
財務管理
設備管理

社區雲

公告資訊
公文管理
會議室管理
問卷系統
停車位申請
軟體銀行
差勤管理
監控系統
雲儲存
雲桌面

辦公雲

家電服務
裝修服務
購屋服務
商業服務

商業雲

遠雄雲

公共雲

研考會
市政資訊
公車資訊
稅務通知

外送商家
餐廳訂位
週邊商家
叫車服務

服務雲

電子雜誌
電子書籍
有聲書
遠雄圖書

圖書雲

能源雲

HEMS
BEMS

健康雲

健康管理
健康資訊
醫療資訊
掛號資訊

〈從數位家庭到數位社區〉

未來，我們對於網路的需求與標準只會越來越高，網路不再是只有單純的上網查資料而已，也應該可以結合生活，創造更高的便利性。當健康檢查、民生繳費及生活購物及市場買菜完全不用出門，僅須在家中操控就可完成，或是影片從2D平面躍升至影像可直接投射立體的4D實境，這些高科技全都得仰賴高頻寬的網速才能達成。因此二代宅為了滿足消費者未來可能會產生的需求面，在最初建案規劃時即有光纖到家的想法。

光纖到家（Fiber To The Home；FTTH）的傳輸技術是全球網路應用發展的重要趨勢，所以全球各國無不積極建置，視之為國家重點基礎建設，成為一股銳不可擋的世界潮流。

早在國內光纖基礎尚在起步階段之際，二○○五年遠雄即與中華電信簽約合作，聯手架構「未來城FTTH光纖到家網路」，

社區雲　　　公共雲　　　圖書雲　　　能源雲

辦公雲　　　商業雲　　　服務雲　　　健康雲

運用寬頻網路與社區、家庭結合，提供遠端安全監控、線上遊戲、遠距醫療等應用服務，與社區公共網連結形成住家與社區管理中心的雙重保全。

同時引進日立1GB光電轉換器。光纖拉到家裡，再分五個網路出入口，等於一個家庭使用一百五十萬條電話線的頻寬，比日本居家的100MB光纖到府還要先進，頻寬最高可達1GB。十年後的遠雄數位社區已可服務1GB的傳輸服務，優於一般社區的300MB。早在十多年前遠雄就想到，整合社區娛樂、通訊、教育、工作、健康等訊息互聯需求，一舉置入台灣建築神經脈絡。

光纖寬頻是營造智慧化生活環境的基礎網路建置，透過資通訊技術將影像、數據與語音等服務作匯流整合，並可深入家庭每一角落提供完善智慧化生活。不同於傳統建築，光纖建築強調運用寬頻網路與社區及家庭的結合，像是遠端安全監控、線上遊戲、遠距醫療等應用服務，或更進一步串聯大數據，與社區公共網連結形成住家與社區管理中心的雙重保全，使民眾生活與資通訊技術進行科技整合達到數位生活之目標。

二代宅從數位家庭走向數位社區，結合數位智慧科技，在汐止、林口、三峽、內湖、新莊、中和、桃園、新竹、台中、台南、高雄等區域，為台灣人民提供更為聰明舒適、節能環保、便利安全的宜居城市與產業聚落。

〈ＬＬＧ智慧城市認證〉

有鑑於智慧住宅社區發展已為全球發展目標，結合了五大國際建築權威一百四十五個城市及上千家大企業共同組成的「全球智慧生活聯盟」（Living Labs Global，簡稱ＬＬＧ），於二○一一年以「創新與全球市場需求」、「環境影響」、「社區影響」等指標，開放全球城市進行公開競爭與評選。遠雄在受邀參與的ＬＬＧ組織論壇大會中，提出「華中智慧社區」十二項智慧項目，遠雄左岸是全球第一個認證通過的，像是「i-Light社區LED綠色照明」及「i-Energy智慧能源管理系統」等能透過綠能技術，使得

社區達到整體性的低碳、節能與永續共生目標。另外，透過聯網可增進社區交通效能的「i-Traffic智慧低碳交控系統」與「i-Bus社區智慧巴士」，並與社區智能防護「i-Call街道廣播與緊急求救系統」的串聯整合，另外還有結合警民連線服務的「i-Watch智慧安全聯防服務」等。提供更節能、便利、安全的生活環境。遠雄左岸亦透過性能方面社區規畫，導入通用設計，讓社區更人性化，例如：社區街廓的整體規劃營造、公園與綠帶的認養、親水環境的設計、公共建設的綠化美化、優雅的社區音樂廣播，全方位建構一座無可取代的水岸城市。

而「遠雄左岸智慧生活社區」，歷經六年，集結八十家產官學研的共同努力與投入，以「智慧安全社區」、「低碳節能社區」和「生態綠能社區」為藍圖，全部社區總計每年節能減少碳排放量一‧六一二公噸，相當於每年少砍21.5萬顆樹，藉此來實

於2011年5月12日，遠雄左岸榮獲全球唯一LLG「創新卓越智慧城市」國際認證。（瑞典斯德哥爾摩市政廳）

i-Bus太陽能智慧公車亭實景圖。

踐十二項智慧生活項目，打造台灣第一座低碳永續城市，也是全球唯一獲頒ＬＬＧ「創新卓越智慧城市」證書者，此項認證不但是對遠雄努力營造低碳永續城市的肯定，更讓國際看見台灣建築的創新科技實力。

〈居家遠距照護〉

醫療科技的進步，人類壽命也逐漸延長，台灣邁向高齡化社會的型態，銀髮族的居家照護亦受到重視。現今因為科技的快速發展及資通訊技術的進步，已經讓醫療服務從醫院向外沿伸。因此二代宅特別將醫療照護體系融入到住宅智能項目之中。在工業技術研究院、馬偕紀念醫院攜手一同研發的「遠距健康照護示範計畫」之後，更和真茂科技合作更貼近生活實際需求的生理監測設備「寶貝機」，同時遠雄興建的智慧型建築也結合林口與台北馬偕、雙和醫院的醫療資源，執行數千戶社區的遠距健康照護計畫。

i-Call 緊急求救與廣播系統為整合多功能智慧街道廣播系統，一般情況音樂播放、街道廣播，緊急協助時，則可按下I-CALL求援鍵與警衛對講。

住戶透過光纖系統，可在家裡每天將心跳、血糖、血氧濃度、呼氣流量、心電訊號等資料，傳輸到工業技術研究院的生理監測系統，醫師上網、輸入密碼，即可進入平台觀看紀錄，讀取住戶的生理檢測數據，一旦發現血糖異常，立即通知住戶，務必按時服藥，或是到院接受治療，及時提供健康照護的功能，目的是減少醫療資源浪費，透過及早發現來降低發病風險。

專欄10

品牌永續

所謂的「價值」是什麼？可以傳家的物質財產，可被滿足的心靈充實，可以驕傲的成就象徵，抑或是無可取代的安全感……，這些讓人們想要擁有的居住需求，都可以在二代宅中充分體驗。透過品質精緻化、程序標準化、安全保障化，居住其中便能讓人體會到，原來一棟建築可以如此有價值，生活如此美好！

透過跨國見學與整合創新，二代宅將世界品味帶來台灣，將台灣建築提升至新的格局，更將台灣建築推向國際，向世界展現台灣人的建築實力，不但獲得來自全球的熱烈肯定掌聲，更成為人類未來生活的美好示範。

用心實現對客戶的承諾，從土地開發、設計規劃、企劃行銷、採購發包、營建施工、簽約交屋，到售後保固、全程品管，全程服務到底，二代宅的成功關鍵，便是以一條龍整合，透過品質精緻化、程序標準化、安全保障化，專注細節，才能成就了一棟棟傲人的建築作品。

144

因為用心，體貼人心，而感動人心。這就是「二代宅」的品牌魅力，一切源自於用心的價值感。

〈追求品牌永續，擘劃建築標竿〉

從一九六九年成立建設營造事業開始，經遠東建設、大都市建設、大都市營造，到遠雄建設、遠雄營造、遠雄房地產，在台灣已興建完成六百多個個案；客戶遍佈亞洲、美洲、歐洲，並延伸至中東；每年帶動台灣新台幣一兆元以上的經濟產值。

從白手起家迄今已創造五千億元的事業資產，趙藤雄秉持一貫的堅持和毅力，本著對建築「以人為本」的初衷，堅持走過五十個年頭，秉持永續經營的精神，時時刻刻督促自己及團隊，在台灣這片土地上立下永恆建築的標竿，更進軍美、法、中國及中東，成為國際級建築開發企業。

遠雄自創業以來，以全方位購屋服務、一條龍服務、六大購屋關鍵，全程提供貼心服務；並且結合企業團九項事業體系，專業領域互通、資源整合交流，更以建築龍頭的國際胸襟持續與世界級品牌結盟，參與國家級研究計劃，跨海區域考察、國外見習，以此鴻圖成就國際級住宅，擘劃出一座座足以成為新世代標竿的建築案例。

〈營造透明化‧售服終身化〉

超級住宅的基本，同樣必須要建立在安全的營造基礎之上。尤其台灣人民在經過一九九九年的九二一地震之後，對於建築安全的標準也更高了。遠雄早在一九八○年代便意識到這點，以「建築實驗室」進行地震抗震模擬及風雨隔音防水等測試，並以「鋼骨簽名學」層層把關。

而在建造過程中，更以最嚴謹四級檢驗把

146

關：總計達四百卅六項地震相關查驗項目，交屋時提供結構耐震保固書及交屋保固證明書，提供震後結構安檢服務與卅年的結構耐震保固。即使遭遇到地震時，社區會主動協助地震避難防災與最佳逃生動線建議，以及震後結構安檢服務，整合修繕資源協助安排修繕服務。

「二代宅」提供的不僅是住宅本身，更是品牌所代表的承諾與服務。遠雄將住宅成為最高價的精品，自然需要提供更全面的服務內容。

自簽約起即提供數位服務平台，可上網查詢工程進度、專屬訊息、繳款記錄、圖面下載等完整功能；交屋時提供社區資訊、住戶管理、智能居家功能，協助社區永續經營管理服務。並且以專家說明，協助社區永續經營管理服務。認證「遠雄溫馨服務、用心感動客戶」流程；並取得客戶個資管理認證，確保個資安全，內外部稽核保障客戶的權益。

通過SGS Qualicert服務

品牌保障服務：推動委任第三公正單位協助社區公設交驗，確保建案品質完整。交屋同時提供設施設備說明手冊，確保行銷、施工無落差，保障社區資產價值。

四階段滿意度問卷調查：充分掌握已購客戶於簽約、交屋、入住、修繕等四大階段滿意度意見。

業界首創二十四小時服務專線、春節／防颱巡檢／地震巡檢：九二一大地震，隔日對歷年遠雄個案執行大巡檢與修繕服務，遠雄的產品沒有一件損毀，經得起考驗

〈首創「宅履歷」〉

對許多人來說，房子是最珍貴的資產，一輩子可能就只買一間房子，所以遠雄蓋房子時，把每間住宅都當作是自己的家，規劃設計房子的結構、空間、隔局、建材、公共設施、園藝景觀等，一定要蓋最好的房子為客戶創造「安身立命」的幸福感，也就是一輩子的承諾。

為追求品質，「二代宅」制訂了七大指標的最高標準，從知名度、指名度、推薦度、客戶滿意度、客戶忠誠度、遠雄之友推薦度、關企聯結度，藉由數據顯示，從品牌、產品、到服務徹底審視。在建築過程中，透過品質精緻化、程序標準化、安全保障化，從細節中成就一做建築品牌的價值。

◎建築史上最嚴謹的營造管理

遠雄營造團隊專聘三百名以上專任營造工程師、擁有三百六十一張專業證照認證（二〇一六年統計），涵蓋土木、建築、機電、營建管理、資訊……等專業；佐以全國最優秀建築師、結構顧問、大地工程顧問、帷幕顧問、機電顧問……等專家，打造出建築界最堅強且全方位的營造團隊。

◎安全保障化：提供住宅三大安心保證

重視居住的安全與品質，遠雄採用SRC鋼

骨基礎結構、高耐震大地工法，凌駕一般建築，以大規模造鎮使命，維護結構工程品質，立下第一安全建築標準。並提供無幅射鋼筋保證書、不含海砂保證書、房屋結構耐震保固書，給每位客戶最安心的承諾。此外，強調施工人員對工作負責，要求施工人員、廠商檢查、主辦工程師、工地主任確實查驗後，每根鋼骨的組立都必須經過四道檢驗程序，在該節鋼骨上簽名負責，展示重施工細節、品質以及負責的專業精神與態度。

◎程序標準化：一次就做對，精緻再提升

「二代宅」在品管要求下，並將營造施工的專業，區分成營造業務、成本控制、營造施工、品質勞安、營造管理等五大類制度，五十四項中分類及二〇五項小分類；並從中發展出二百二十三份作業準則、七五五項SOP、八十八項作業流程、二百四十五張表

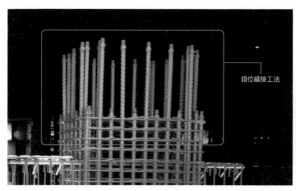

錯位續接工法

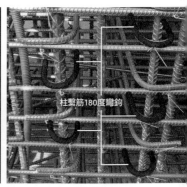

柱繫筋180度彎鉤

從對於最基礎的現場施工細節的講究，才能成就經得起考驗的建築。

格、一千四百二十一張標準施工圖、五十一份規範及四十七項範本等，從制度上檢討細節，讓建築從施工過程開始，就得以獲得最大的品質保障。

◎品質精緻化：多道品檢程序，建築史上最嚴謹的責任施工

在「大自然的力量何其偉大，人類的意志力亦不可輕忽」的理念之下，趙藤雄對於每一棟建築都極其要求完美品質。即使走在時代尖端的規劃設計與工程技術，仍需要豐富的現場施工經驗。遠雄企業團的跨領域專業團隊，歷年來不斷地檢討成功案例。從周邊戶外、景觀中庭、設備機房、公共梯廳、各戶室內、陽台屋頂、機能設備⋯⋯分門別類地彙整出一千四百二十一張遠雄「標準施工圖」，從制度上檢討細節。

針對防震、防火、防颱、健康、智慧、性能等六大議題，從基礎、結構、裝修、設

精準不馬虎是遠雄對工程品質的要求。

備、景觀等五大階段開始，建立三級品檢制度，其下分六階段查驗，一百六十類施工查驗表，一萬三千零六十七項施工查驗項目、十二類五十八項建築材料查驗、五大類七十九項裝修材料檢驗、二大類卅九項公共區域材料檢驗等；以及各項委外專業測試如：基礎試樁、鋼筋檢驗、氫離子檢驗、防火門測試、管路試水、帷幕風雨試驗等，時時刻刻為品質把關。

〈最高服務滿意度〉

為了提供客戶專業的保固服務，二代宅裡的「工服團隊」，更是集結公司裡經驗最豐富、服務態度最佳、EQ最高的資深工程師，提供貼心專業的維修服務，此舉更榮獲了SGS國際服務認證肯定。

◎首創三大永續售後服務

用心提供消費者最安心的專責服務團隊、

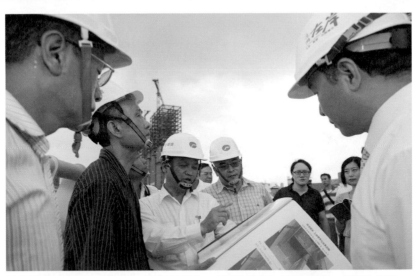

趙藤雄董事長在「大自然的力量何其偉大，人類的意志力亦不可輕忽」的理念之下，對於每一棟建築都極其要求完美品質。

最專業的不動產理財顧問，以及最便利的數位服務平台，「二代宅」創造出的是一個最值得消費者信賴的品牌，在驗屋、交屋、管委會成立以及公設移交的豐富制度與經驗下，能有效率地協助社區總體營造永續發展。此外，藉由二十四小時不打烊的客服專線與工程服務團隊，「二代宅」還提供消費者貼心的保固修繕與巡檢服務，真正做到業界最安心、最專業、最便利的永續服務。

「二代宅」裡更有兩項社區免費服務，讓人深感貼心與信任。第一是颱風前的巡檢，遠雄營造售後服務員會在每年颱風季前到列管建案進行檢查，報告住宅是否有排水、積水與漏水問題；第二項則是農曆春節前的巡檢，除一般建物檢查外，也為居民安全把關。檢查重點包括：社區防水排水檢查、發電機測試、懸掛物防墜檢查、植栽保護固定、門禁安全等。

此外，有一些住戶在地震發生後家中牆壁出現龜裂的狀況，遠雄也派員前去檢查，回顧九二一地震發生時，遠雄就曾出動全體員工到每個建案去檢查，以確保每一個遠雄建案中的住戶安全。

「遠雄房子結構除了安全第一的基本要求之外，在提高豪華感與人性元素後，還講究生活舒適。」遠雄建設湯佳峯總經理表示，這就是「二代宅」品牌營造的成功之處，也是遠雄企業團永續經營的關鍵因素。

◎最安心的專責服務團隊

■專責服務團隊：全程提供自建築規劃設計、簽約、收款、客製化工程變更、對保、驗屋、交屋、第一次區權會召開、管理委員會成立、公設驗交、社區營運管理輔導等各項客戶服務。

■專責保固修繕團隊：負責保固期間各項工程與修繕服務，設計、營造到保固一條龍，服務最專業。

■數位服務平台：提供從簽約到交屋後兩階段整合服務，包含各項最新的資訊（工程進度、繳款記錄、建案訊息等）、社區物業管理住戶互動平台（社區公告、討論區、資產管理、財務管理、公設管理），讓客戶放心。

■0800客服專線：0800免費客戶服務專線，針對客戶住居需求馬上辦，全時收件、全程服務。

■實用「遠雄住戶使用手冊」：提供完整的社區環境與設施設備介紹說明、使用操作指引、簡易維護保養方案、居家保安防災常識、廠商資訊與客戶服務流程…等專用手冊，使用方便。

■實務「遠雄社區輔導手冊」：傳承詳實的社區總體營造理念、物業管理與財務規劃運用模式、設施設備維養計畫、社區活動籌劃、人文環保關懷等參考資訊，具體輔導打造自治自理之優質社區，帶動社區價值升級！

全方位的最高服務品質，讓客戶能感受到最安心的永續服務。

■房屋健檢、社區公設巡檢服務：年度社區公共設施設備巡檢服務，及室內各式健檢服務！使社區、住家品質如新。

■居家裝潢、修繕諮詢，推薦專業廠商方便消費者評估選擇。

潢、修繕仲介服務：協助住居裝

◎專業的不動產理財顧問

從稅費釋疑、代租代售、跨界置產、置產理財，到專業服務資產增值，提供全方位不動產投資規劃建設。

◎最便利的數位服務平台

遠雄首創自簽約起即提供數位服務平台，可上網查詢工程進度、專屬訊息、繳款記錄、圖面下載……等完整功能，讓客戶買得放心。

遠雄左岸是新北市高潛力的重劃區。

■ 產品承諾服務：交屋時提供社區資訊、住戶管理、智能居家說明，協助社區永續經營管理服務。

■ 專業雙認證服務：通過SGS Qualicert服務認證「遠雄溫馨服務、用心感動客戶」流程，並取得客戶個資管理認證，確保個資安全，內外部稽核保障客戶的權益。

■ 品牌保障服務：推動委任第三公正單位協助社區公設驗交，確保建案品質完整。交屋同時提供設施設備說明手冊，確保行銷、施工無落差，保障社區資產價值。

■ 四階段滿意度問卷調查：最周延的四階段滿意度問卷調查，充分掌握已購客戶於簽約、交屋、入住、修繕等四大階段滿意度意見，住戶意見能充分反映與回饋。同時針對客訴修繕另進行電訪抽查結合「客戶服務平台」系統追控意見處理進度。滿意度調查問卷精緻化，調查模式至今仍為業界最周延。

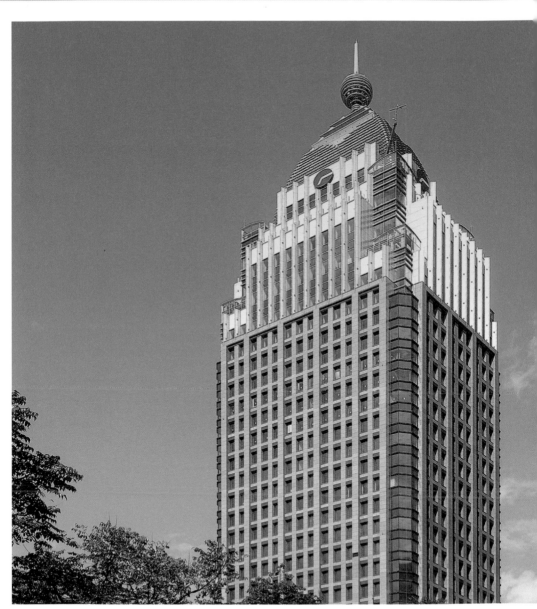

遠雄金融中心，榮獲綠建築標章鑽石級及美國LEED黃金級雙認證。

透過便利的數位服務平台，住戶可即時查詢各種生活所需資訊。

CHAPTER.6
2010-2016

飛躍雲端，
帶領台灣翱翔
世界

隨著綠色經濟席捲全球，以及數位匯流變遷和行動寬頻時代來臨，台灣產業的樣貌也和過去大不相同。步入2010年代的台灣，正積極推升產業轉型，挹注資源在數位內容、綠色能源等新興行業，政府也推動產業多元創新，同時鼓勵台商回台投資，為台灣經濟發展注入活水。值得一提的，物聯網蓬勃發展、大數據分析興起、網路社群活躍、傳統媒體式微，這些改變人們的生活習慣與消費型態，也提供人們更多對於未來的想像。

新莊副都心造鎮 遠雄U Park

中和遠雄左岸智慧生活社區

遠雄金融中心

新北遠雄U-Town雲端企業總部

中國青島遠雄國際廣場

中東阿布達比遠雄美亞廣場

台北大巨蛋

內湖遠雄新都系列

遠雄御之邸

遠雄朝日

遠雄京都

遠雄米蘭苑　　　遠雄艾菲爾

遠雄奧斯卡　　　遠雄大溪地

遠雄山綺　　　　遠雄龍岡

2013　　2012　　2011　　2010

台北市「YouBike微笑單車正式啟用。

馬英九、吳敦義就任中華民國第13任總統、副總統。

「奢侈稅」的《特種貨物及勞務稅條例》在立法院三讀通過，6月開始實施。

市面上16家飲料品牌驗出含塑化劑，引發食安危機。

陸客自由行正式啟動，中國開放北京、上海、廈門等3個城市居民赴台觀光。

台灣與中國正式簽署《海峽兩岸經濟合作架構協議》（ECFA）。

縣市申請改制為直轄市，成立新北市（原台北縣）、台中市（原台中縣市合併）、台南市（原台南縣市合併）、高雄市（原高雄市縣合併），與台北市統稱「五都」。

台北國際花卉博覽會。

宜蘭蘭陽博物館開館。

photo by houk1203

中山高速公路五股楊梅高架橋全線通車。

台北捷運新莊線全線通車；信義線中正紀念堂—象山段通車。

台商回台投資方案，推動投資策略性服務業。

2010s
台灣大事記

2010s

遠雄御東方
遠雄三名園
遠雄山晴
遠雄御莊園
遠雄六家匯

遠雄THE ONE
遠雄之星3
遠雄國匯
遠雄和光
遠雄新源邸
遠雄新未來

遠雄首品
遠雄晴空樹
台中遠雄之星2
竹北遠雄文華匯

遠雄一品
遠雄文心匯
遠雄文華匯
遠雄之星
遠雄國寶

2017　　**2016**　　**2015**　　**2014**

photo by MiNe

台中國家歌劇院主體工程落成啟用。

高速公路改採計程收費。

包含頂新等諸多食用油廠商違法事件，民眾抵制頂新產品。

台北捷運松山線通車。

photo by KasugaHuang

高雄捷運環狀輕軌試營運。

總統馬英九與中共中央總書記兼中國國家主席習近平於新加坡會談。

蔡英文當選中華民國第14屆總統。

立法委員選舉暨總統選舉，國會首次政黨輪替。

內政部審查通過桃園縣改制直轄市，升格為桃園市。

數位匯流的綠色台灣

趨勢專家大前研一說，ECFA是布局中國內需市場的重要機會，台灣面對來勢洶洶的東協、韓國等國在亞洲的激烈競爭，貿易自由化已成國際趨勢，為了在亞太貿易市場中有一席之地，台灣在二○一○年與中國簽訂的「兩岸經濟合作架構協議」（ECFA），讓台灣商品可以免關稅進入中國市場，擴大產品在中國市場佔有率，同時，台灣也必須提高免關稅商品的比例，並大幅開放市場給中國，期待能大幅促進台灣經貿成長、提升產品競爭力，並增加外來投資和國內就業。

在此同時，十多年前受到台灣生產成本及景氣衰退而掀起的台商出走潮，如今則因為大陸投資環境轉變，加上政府鼓勵台商回台投資的腳步也不停歇，開始出現了企業返台潮，也重新創造了台灣許多的地方就業機會。

另一方面，近年來由於天然資源匱乏以及氣候劇烈變化，更讓環保議題從一種理想的追求，轉

變成為人類必須面臨的危機，也促使全球各國皆致力於發展潔淨能源與提高能源使用效率。這些因節能減碳技術的推廣而產生的綠能產業，已成為世界各國積極推展的新興產業，並帶動龐大綠能產業商機。如價錢越來越親民的家用太陽能板，或是與便利商店搭配充電系統的電動摩托車，都成為更落實於生活中的環保產品。

而伴隨著家用寬頻及行動上網的普及，數位匯流、4G寬頻網路與智慧型載具蓬勃發展，更是讓人們的日常生活已完完全全不同於以往，除了休閒娛樂，如遊戲、影音、資訊閱讀，開始大量依賴網路之外，連日常生活所需如購物消費，也從實體的店面慢慢轉往電子商城的消費型態，而社群媒體更成為網路活動的重心，這些完全打破情境、時空與過往經驗的媒體傳播模式，也展開了一個全新的產業局面。

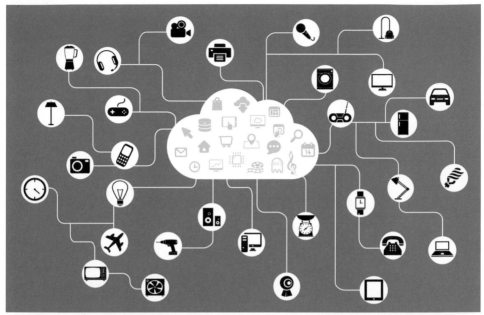

結合雲端的互聯網，已大大改變現代人的生活習慣。

photo by Maurizio Pesce

與便利商店搭配充電系統的電動摩托車，成為綠色產業的亮眼標的。

為迎戰這樣一個技術更迭日新月異的時代，台灣數位內容產業不但積極發展4K高畫質影音、VR虛擬實境及AR擴增實境、下世代學習科技……等新興技術，並推廣跨領域、跨產業應用，或是結合文化創意的多元豐富內涵，或是提供傳統產業、服務業更符合未來趨勢的轉型與加乘的支援。雲端技術、大數據，以及互聯網，將是全球一致聚焦的發展重點，而台灣憑藉著多年數位發展經驗，勢必在這一波浪潮上搶佔先機。

而堅信「科技始終為人性服務」的趙藤雄，更提前將二代宅升級，以智能、性能、綠能和雲端物聯網技術，結合大數據，為台灣建築產業再創新局。

台灣建築蛻變重生

除了行動數據掀起的新浪潮，影響著台灣各生活區域間發展的還有「愛台十二建設總體計畫」，從全國便捷交通網、高雄自由貿易及生態港、中部高科技產業新聚落、桃園國際航空城、

智慧化的生活環境、產業創新走廊、推動都市及工業區更新、鼓勵農村再生、海岸新生、綠色造林、防洪治水、建設下水道等，這些逐步推動執行的計畫，都是為了改善人民生活品質與均衡區域發展，讓台灣朝向更美好的生活邁進。

台灣建築師也重新審視建築與地方、環境的關係，有諸如黃聲遠至宜蘭重新建造地方特色，或像是謝英俊深入災區與人們用在地建材重建家園。更有以綠色概念如九典聯合建築師事務所的北投圖書館綠建築，或是如姚仁喜以建築師呼應地景的蘭陽博物館與故宮南院。

而台灣建築也挑戰跨域、跨界合作，積極蛻變轉型。以被譽為世界九大新地標的台中國家歌劇院為例，國際知名建築師伊東豊雄繼高雄世運體育場之後，又為台灣帶來一座劃時代建築，以「美聲涵洞」為概念出發，採用曲牆、孔洞與管狀等別具一格的設計，整棟建築完全沒有樑柱支撐，也無一處為

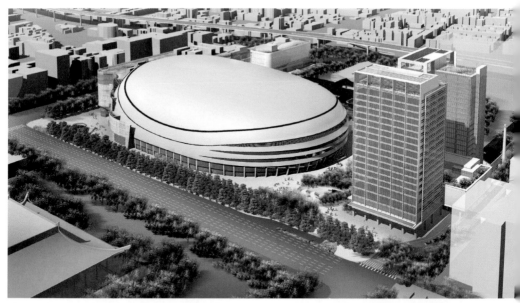

台北遠雄巨蛋園區是第一個以人文、科技、環保的綠建築與雲端及軟硬體設施最優的多功能巨蛋園區。

西班牙建築師Enric Ruiz-Geli設計的遠雄晴空樹。

「美聲涵洞」概念設計的台中國家歌劇院。

九十度牆面，顛覆你我對建築物的想像。

這些與國際建築大師、國際廠商的合作經驗，也帶動了台灣建築的實力。位於松山菸廠文化園區的台北遠雄巨蛋園區，結合鄰近的松山菸文化紀念園區、國父紀念館成為台北新景點。大巨蛋園區是第一個以人文、科技、環保的綠建築與雲端最優的多功能巨蛋園區。為呈現造型上完美的圓弧蛋型建築體，施工團隊突破傳統的吊裝工法，採用施工更安全、工期更短的提升工法，克服施工難題，也是全球第一個最大型非對稱結構體的提升工法，是台灣史無前例的偉大工程。

綜效型企業的全球品牌競爭力

在全球化競爭壓力之下，「能量聚合，多元整合」是台灣企業發展的趨勢，透過與供應廠商的合併，以形成縱向生產一體化、規模經濟的擴大，並且透過管理來產生所謂的「1＋1大於2」的最大價值，同時也創造新的附加價值。

以遠雄來說，除了以建築營造為根基的多元化事業群，進而進軍海外，在美國成立遠東建設，在中國大陸成立遠中房地產集團，而形成跨國性之建築開發集團。同時又跨足金融保險事業、空運物流事業、遊憩休閒事業、巨蛋園區事業、百貨流通事業、網路服務事業及文化藝術公益，透過整合各式專業，創造出能夠滿足人們食、衣、住、行、育、樂、生活的產業價值鏈，也提供客戶最佳化的服務。

同時，透過異業策略結盟，垂直與水平整合商務資源，讓客戶不論在辦公業務或食衣住行上，就能分享龐大後勤資源，使前線的業務開發，如虎添翼。對於消費者來說，這樣的企業綜效提供了一個「Total Solution」，除了提供給客戶更完整的服務，更是永久的信賴。

低碳雲端產業基地，
永續智慧城市卓越典範

在數位雲端生活的趨勢，即使是建築產業，也必須要與時俱進，甚至比政府政策早一步出發，才有辦法與世界競爭。

「我們與國家公有雲基地共構，協助中小企業以最低成本建置雲端。這一次，遠雄更徹底顛覆廠辦的概念，讓廠辦走向複合式，結合商業機能，打造全球最先進的辦公場所。」趙藤雄表示，遠雄從不以開發商來定位自己，而是以客戶的生命共同體、創業夥伴的角色做為使命，才能與客戶一同成長。

而二〇一一年更在汐止推出「遠雄U-TOWN雲世代企業總部」，以全球首創雲端智慧城市，建立台灣第一座低碳雲端產業基地，提供食、衣、住、行、育、樂等多元機能，為廠辦建築開創全新里程碑。

中國青島的遠雄國際廣場，設計師李祖原以風、帆、浪、雲等元素巧妙融合於時尚感的設計中。

U-TOWN在二○一三年獲得LLG（「全球智慧生活聯盟」Living Labs Global的縮寫）的「創新卓越智慧城市」認證。「U-TOWN的概念就是要將整座城市功能納入建築，打造一座立體化的城市，二十四小時不打烊，工作與生活沒有界線。」沈國皓建築師說，U-TOWN與台鐵捷運共構，將商業賣場、消費休閒、和工作生產結合在同一座建築物內，更結合雲端、大數據以及物聯網打造一個全方位的辦公空間，從工作、健身到消費都很方便，包括會議中心、文化教育、藝術展覽等等，讓在這裡工作或洽商的人，想要做什麼都非常方便，更不必來回奔波，浪費時間。

藉由不斷地創新改革，以科技化、智慧化的產品規劃為客戶提升競爭力並創造高產值，遠雄以民間力量與政府一起為台灣創造國際競爭環境。

為城市盡心，為家鄉盡力

苗栗後龍有一座「溫柔媽廟」，是趙藤雄十七歲時完成的第一件建築作品，他少年時看到鄉親祭拜的地方用簡陋的石頭圍著，於是發心主動蓋了這座小廟。這份回饋鄉里的在地情與蓋廟的動力，便是遠雄創立五十年來在台灣深耕的動力。

「每一個作品不單只是客戶所需要的產品，還能夠成為影響周遭環境，甚至帶動整個城市的環境，進而帶動整個國家生活品質競爭力提升的重大存在。」趙藤雄表示。

一路走來不斷求新求變的精神，加上白手起家，以誠信為重，積極地參與國家重大建設。例如花蓮遠雄海洋公園帶動東部觀光發展；遠雄的「自由貿易港」則帶動桃園航空城的經濟向球棒球及文創產業盡心；汐止的遠雄U-TOWN是參與政府規劃大汐止經貿園區而興建，帶動北台灣科技軸帶往東延伸；「新莊遠雄U-PARK」則將新莊副都心重劃區打造成新北的信義計畫區；「遠雄THE ONE」更是希望能再度繁榮高雄新港心力；「台北遠雄巨蛋園區」為台灣運動發展國

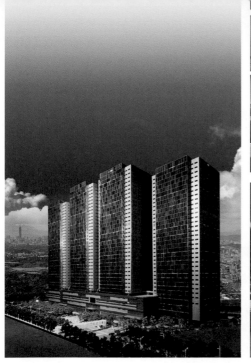

遠雄U-TOWN與台鐵捷運共構，將百貨賣場、消費休閒和工作生產結合在同一座建築物內，更結合雲端、大數據以及物流網打造成全方位的辦公空間。

區，為高雄帶來城市轉型契機。

就以位在高雄亞洲新灣區，未來將成為亞洲第六高、全台灣最高的複合式住宅大樓「遠雄THE ONE」來說，不但有獨特創新的建築造型，更結合了飯店、住宅。高雄是以港灣而崛起的城市，港市之間的整合是未來必然的趨勢，「遠雄THE ONE」在高雄多功能經貿園區內，中央以及高雄市政府攜手合作投資超過兩千多億的建設，另外為促進高雄港區與附近高雄市區內近五百餘公頃的土地發展利用，為高雄帶來產業轉型的契機。「遠雄THE ONE」灣區頂級豪邸的建築風景再造海港，使高雄港風華再現，再次提升國家、城市的競爭力與永續性，由遠雄建設、李祖原建築師聯手原創，以東方底蘊、垂直莊園豎立凌空二六八米地標，山、海、河、港、市五景環繞，戶戶極景，地位榮耀。並以最高的國際視野，順應環境的改造魄力，讓海港再造，更讓高雄晉身國際城市，讓「遠雄THE ONE」成為高雄市新地標、黃金地帶和精華地段。

同樣地，坐落在新北市新莊副都心重劃區內的「遠雄U-PARK」區域造鎮計劃，則是為了支持中央政策副都心建設計畫。政府挹注超過二千四百億打造國家級大CBD重劃區，以一百四十八公頃新莊副都心及頭前重劃區為核心，結合北側佔地一百四十一公頃的新北產業園區，以及三十四公頃的知識產業園區，合計三百二十三公頃，啟動「黃金三磚產業計劃」，預計引進二百家雲端及數位匯流企業，區內規劃高級住商特區，引進媒體、動畫、電影等文

化產業，吸引跨國企業設立總部，總產值上看四千億。並將結合未來在新莊交會的「三高、三快、三捷運」，帶動生活機能，也讓此地更具發展潛力及價值。而如此超越信義計畫區、新板特區規模的區域造鎮計畫，遠雄也以民間力量共襄盛舉，以最自豪的造鎮經驗，將「三能一雲」建築二代宅示範城落實社區中，以與中央、地方一同打造一座產業、交通、生活機能複合一體的國際城為使命。遠雄U-PARK建築主體中，「遠雄九五」更可說是新莊副都心核心中的核心，擷取

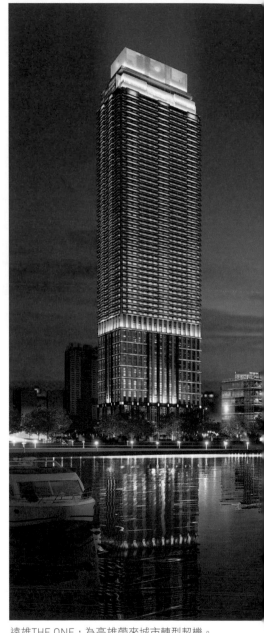

遠雄THE ONE，為高雄帶來城市轉型契機。

西方文化對細節的堅持，融入東方文化精髓，打造新東方美學地標建築，將人文藝術帶入新莊地區，以一百八十米首席高度傲視新北，與台北101競逐對望，勢必將新莊當地的經濟、文化發展帶入一全新高度與格局。

全球第一綠建築與雲端的巨蛋園區

又如全球第一座綠建築結合雲端的巨蛋園區，整個文化體育園區佔地十八公頃，其中台北遠雄

遠雄九五，為新莊副都心之標誌性建築。

巨蛋所屬體育園區約十點二二公頃，是全球第一座，以人文、科技、環保、雲端、綠建築為主題的巨蛋園區，除了可容納四萬席室內棒球場的多功能場館外，再配合文化影城、旅館、辦公、商場等服務設施，及台灣棒球博物館，不但能發揚台灣的國球及三冠王時代的台灣精神，同時可匯聚人潮，銜接信義及忠孝商圈，再創台北經濟榮景，也是台北市新穎的地標建築及觀光美景。

大巨蛋長度達二百三十公尺、寬度一百七十公尺、高度六十四公尺，整個巨蛋是採用大跨距的構架，屋頂採弧形圓管，以四十五度角與張力環對接，七千多支圓管組成的鋼構屋頂總重量達一萬九千噸，是國內唯一而獨特的大跨距建築物，也是全世界唯一採不對稱馬鞍形張力環構架的室內體育館，因此巨蛋工程堪稱是台灣甚至亞洲的建築重要地標。

「台北遠雄巨蛋不管在規劃、建築本身的專業程度、美觀、安全程度、設備與軟體，在全球的幾十項的評比中是最好的。」趙藤雄自信地說。

歷經了十多年的規劃、設計、興建，雖然過程中有著層層難關，但遠雄企業團秉持著「專業、效率、品牌」的經營理念，逐一突破種種的困難。

台北遠雄巨蛋是全世界第一座結合人文、科技與環保及綠建築雲端的多功能巨蛋，結合了商業設施、捷運以及多功能的運動場館，不僅可容納四萬名觀眾，符合世界級標準棒球場規格，並可提供大型演唱會、企業團體集會、演講與商業展覽等活動使用。規劃設計集結美國、英國、澳洲、日本、香港、臺灣，六國國際團隊共同打造，以及上千位的規劃師及工程師。國際上首創的建築設計與營建工法不僅引起工程界的矚目，成為值得世界學習以及觀摩的場館設計案例。大巨蛋的存在不只是提供民眾運動、休閒使用，更能創造就業機會、增加稅收與觀光產值，為城市注入新活力，提升國家的競爭力、國際地位，帶動台灣的能見度，把台灣推向國際。

「而且科技雲端及物聯網的運用，是未來大趨勢，如果能夠充分利用，不只是對家庭、對整個城市及對整個國家的競爭力也會有很大的幫助與提升。」趙藤雄表示：「遠雄透過參與國家重大建設，希望能夠為台灣帶來競爭力。這才是遠雄最具體的貢獻！」

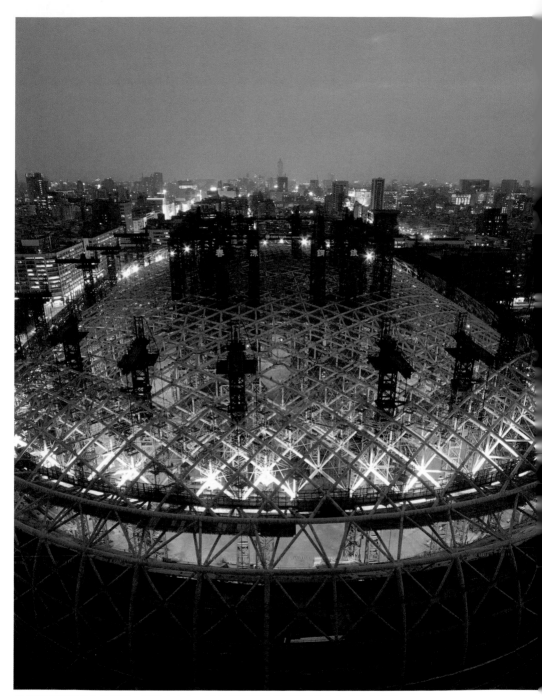

台北遠雄巨蛋是全世界第一座結合人文、科技與環保及綠建築雲端的多功能的巨蛋。

專欄 11

從二代宅到二代城

全球競爭力大師麥克‧波特（Michael E. Porter）在二○一○年全球領袖論壇中談到：「台灣的實力，來自於以『創新』導向的經濟體系。」而遠雄，正是秉持著差異化、多元化，以及創新化的拓展精神，整合、接軌全球的各項趨勢，為使用者打造一個全新的工作、居住與生活環境。

遠雄懷抱著「以人為本」的虔誠初衷，與許多國際級建築大師如李祖原、高松伸、西班牙首席綠建築大師Enric Ruiz-Geli及各領域菁英團隊合作，不論社區造鎮、企業營運總部、住宅公寓、工業廠房、科技園區，皆是世界專業團隊的心血結晶。至今遠雄已在全球興建超過六百件以上的建築案，足跡遍佈亞洲、美洲、歐洲，更延伸至中東，與全球總資產第二大的阿布達比主權基金旗下之穆巴達拉開發公司（Mubadala Development Company）合作開發，創下台灣建築業首度揮軍中東造鎮的先例，成為第一家取得阿布達比美亞島土地開發權的世界級建商。從創新廠辦之父到造鎮推

174

遠雄美亞廣場（中東阿布達比）Maryah Plaza（UAE, Abu Dhabi）。

手，從二代宅到二代城，遠雄以最敏銳的觀察力捕捉住時代的動向，向世界提案，創造出超越顧客期待的新美好生活。

例如遠雄配合行政院的政策，在林口興建的住宅，便是以二代宅為依歸，讓傳統國宅全面智能、綠能、性能化，更與建築大師李祖原、燈光大師袁宗南聯手打造合宜生活城，以環境街容、生活質量、空間共享，與大自然兼容並蓄，銀級綠建築與科技住宅，達到政府期許「築夢未來」。

遠雄二代宅團隊整合台、荷、德、日、英五國十大品牌跨領域合作，啟動U-Park綠能造鎮計畫，打造新藝術綠能城，將遠雄二代宅的「綠能、智能、性能」再升級，塑造節能減碳智慧城，以綠能開啟世代關鍵競爭力。同時在二○一一年遠雄更確定將二代宅架構提升為「綠能、智能、性能，雲端」三能一雲的全方位住宅，為居住者打造智慧城市，具體實現物聯生活之建築革命。

但到底什麼是三能一雲全方位住宅呢？

專欄 12

三能一雲的智慧城市

從「二代宅」一路升級至「二代城」，遠雄率先提出「三能一雲」概念。所謂的「三能一雲」，指的就是綠能、智能、性能，以及雲端。所涉及的科技包括雨水蒐集系統、LED照明、太陽光電板、風力發電機、空氣品質解決方案、各種感應自動開關、智慧節能控制平台等，利用先進科技讓生活中「綠色」契機無所不在，實現真正綠色住宅藍圖。

一般的開發商只具有把地產變為一個硬體的概念，而較疏忽軟體的經營。但遠雄不同，除了硬體上充分考慮到結構、施工的安全，並以SOP流程來控制整個建造規劃的品質外，遠雄更結合本地與全球資源，注入大量的軟體來經營全新造鎮的模式。

「從藝術、人文生活的經營，一直到生活科技的注入，最後形成一個二代宅的品牌，甚至推展至二代城，以訴求性能宅、綠能宅、智能宅三宅合一，再搭配雲端。所以，

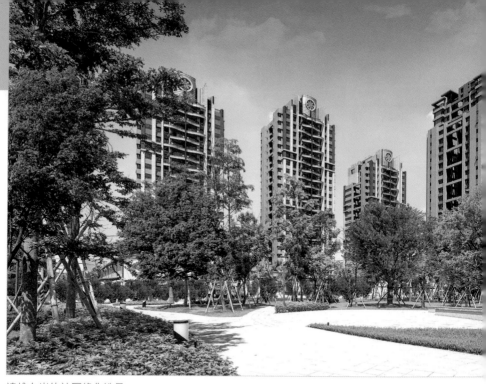

遠雄左岸的社區綠化造景。

遠雄造鎮模式，其實是要打造一個新生活的模式。」李祖原建築師說。

綠能住宅

「綠能住宅」基礎，便是由遠雄二代宅的「環境共生」進化而來，分為「創能」、「節能」和「儲能」三大功能，運用ＩＴ科技達到建築創能、節能、儲能之功能，整合多元先進技術成為業界首例，且以綠建築標章為目標。

遠雄強調蓋房子前先造環境，從設計與規劃，創造全齡通用的宜居環境。趙藤雄表示，有鑒於全球有40％的能源消耗，與21％的溫室氣體排放都是來自於建築物，因此遠雄的建案都強調重視自然保護，擁有節能減碳、節水等優勢。讓電力系統、空調系統、照明系統、熱水系統、給排水系統等，都在建築節能規劃及控制下，並整合提供能源監控與管理、碳排放監測管理，以智慧方式達

NFC手機門禁。

電子化的社區佈告欄。

溫度、溼度、二氧化碳感測器。

家庭智慧面板。

成節能環保的效果。

趙藤雄說：「科技始終來自於人性，科技也讓建築變得更人性、更環保了。」遠雄從未停止結合科技與建築。遠雄認為用數位科技來服務人性，將能創造更舒適先進便利的生活。例如：遠雄團隊走遍世界各國考察、與大型科技廠合作，引進室內溫度、溼度與二氧化碳濃度三合一環境感知設備，改善室內空間的空氣品質、偵測到即時的室內溫度、濕度與二氧化碳濃度。另外還包括光纖到家（FTTH）、遠距醫療照護、監測等。

智能住宅

而「數位智慧」擴大為「智能住宅」，包括「智慧平台」、「智慧門禁」、「智慧生活」三大功能，以光纖金質標章及智慧建築標章為圭臬。

以指紋辨識的信箱管理系統。

「物聯網」的時代來臨，將現實世界數位化，每個人都可以應用電子標籤將真實的物體上網聯結，在物聯網上都可以查出它們的具體位置，讓普通物體能貫作互聯互通的網路功能。

透過物聯網可以用中心電腦對機器、裝置、人員進行集中管理、控制，也可以對家庭裝置、汽車進行遙控，以及搜尋位置、防止物品被盜等，類似自動化操控系統，可以應用在運輸和物流領域、健康醫療領域範圍、智慧環境（家庭、辦公、工廠）領域、個人和社會領域等。同時透過收集這些分散的資訊，可以匯整成大數據，包含重新設計道路以減少車禍、都市更新、災害預測與犯罪防治、流行病控制等社會的重大改變。

為因應新一代智慧建築的發展趨勢，並提升住戶的生活品質，中華電信以物聯網為基礎架構積極研發雲端化智慧建築服務平台，從用戶端設備規格的標準化、開放式的網路

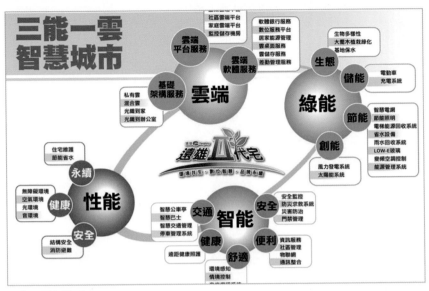

三能一雲架構圖。

雲端科技

遠雄在台灣建築業中，一直是走在時代的最尖端。在雲端服務方面，遠雄以中華電信高頻寬光纖網路及藉由雲端運算技術，整合智慧建築應用服務功能及物聯網（IoI）技術，讓資訊即時傳送至雲端進行智慧化分

在智慧建築的三能一雲整合服務方案中，中華電信的智能服務，是以全IP化架構整合HA系統，並以HOME為中心理念，提供資訊服務、社區管理、通訊整合、安全監控、防災求救、門禁管理、環境感知及情境控制之智慧化、人性化、生活化、便利化的整合式服務。

協定、採用模組化弱電系統設備，將各系統資料及各種生活訊息傳送至雲端，運用大數據運算技術進行智慧分析連動管理之應用，建構省能、安全、便利的居住環境，提高住宅之品質。

數位家庭面板／12部之環境感知。

析及即時傳送資訊服務，進行連動分析，使居家生活能夠站在「大數據時代」的浪頭上，將所需的生活資訊、智慧叫車、醫療保健、旅遊，甚至居家周遭的促銷優惠都即時傳送到家中。此外，同時結合中華電信MOD及行動裝置（包含手機與平版），整合多螢服務，住戶可隨時隨地進行遠端控制及獲得家中各種資訊，不漏接社區訊息，生活資訊隨時看。

結合台灣科技島的專業，遠雄企業進一步將雲端技術結合「遠雄左岸」，打造智慧社區，包含重層防禦的區域聯防中心i-Center，全區光纖網路i-Net、智慧監控系統i-Watch、智慧廣播系統i-Call、智慧交控i-Traffic、智慧巴士i-Bus，及全區LED路燈i-Light等。趙藤雄說：「遠雄企業團追求不只是穩固與技術，還要與智慧科技、生態環境擁有深度的溝通，讓住戶能夠享有最舒適的住宅空間。」

智慧汽車充電系統。

性能住宅

二代宅的「品牌永續」則延伸為「性能住宅」，細分為「結構安全」、「音環境」、「空氣環境」、「通用設計」等四大項目，並以優良性能住宅設計標章為依歸。

在性能服務方面，將建築物各種設備或設施透過電腦化、系統化的有效管理，使建築物設備或設施達到高效能的正常運轉。「未來科技的應用已經進到雲端、大數據、物聯網的時代，我們充分利用在每一個社區、每一個家庭、每一個層面，然後讓它能夠無所不能、無所不在、唾手可得。讓家裡的每個成員從阿公阿嬤、年輕人，到寶貝的小孩子，都能夠做到真的無所不能。家是舒適健康的地方，而且透過智慧設備又能隨時掌握所有外界的訊息，不但可以節省很多的時間和金錢，得到更好的生活品質，跟家人也能夠有更多時間相聚。」趙藤雄說。

看見廣大民眾的需求，二〇一四年，遠雄領先業界，追求永續，設計全齡宅；二〇一六年更組成未來住宅研發團隊，堅持以人為本，持續和這片土地一起創新、成長、茁壯，打造未來生活願景。

「未來的時代要如何做到一個全方位的住宅，怎麼樣做到一個從零歲到一百歲都能夠居住的、都能夠喜歡它的，一個前衛的住宅、全方位的住宅，我認為這是很重要的。」透過科技導入生活，讓住宅成為一座「永續通用設計全齡宅」，趙藤雄認為這是二十一世紀住宅建築的必然走向。

在這多變的年代，遠雄看見了廣大民眾不變的需求：那就是對於家與生活的期待，因此遠雄堅持以人為本，持續創新，並將更多前瞻的國際視野帶回台灣，和這片土地一起成長茁壯，創造未來的無限可能。

專欄 13

以未來做為標準的
永續品牌

永續建築指標

永續計畫，對趙藤雄來說，可以是建築、可以是科技、可以是教育，更可以是一種理念的延續及發揚。

「其實我早在二○○五年，便開始以二代宅做造鎮，不但把環境、數位、品牌結合一起，更將地球共榮，愛地球、愛環境等概念帶入，讓科技無所不能、無所不在地有智慧管理著建築，並能永續下去，讓人覺得越住越有價值。」趙藤雄說。

如二○一三年完工的信義區遠雄金融大樓，建築外觀採用Art-Deco風格的花崗石為主，再結合金屬造型、搭配太陽能光電板組成，建築立面以玫瑰花崗石材打造，傳達永恆性及超越性之最高品質要求。整座建築從材料的選擇到整體設計規劃，皆以綠色建築為標準，創造出更多更具節能成效的建物，從裡到外徹底落實節能減碳，更以節能減碳、綠色建築、智慧建築等特色，獲美國

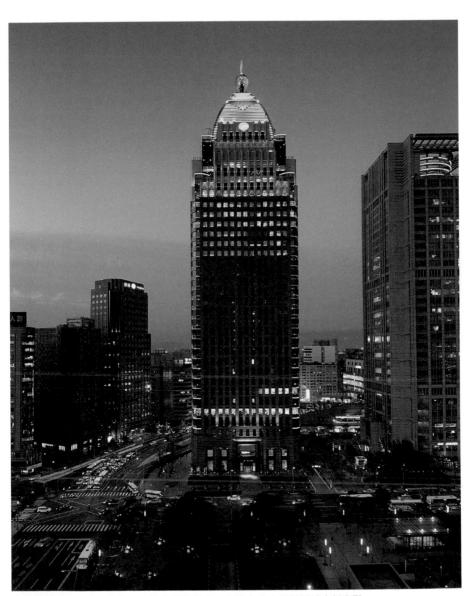

遠雄金融中心，夜間超炫LED燈光視覺饗宴，創造台北市信義區城市新亮點。

遠雄金融中心夜景圖。

LEED協會「GOLD」黃金級認證，以及台灣內政部綠建築標章的「鑽石級」等級認證，成為信義計畫區唯一雙認證的綠色低碳頂級辦公大樓。更在同年以優良規劃設計與施工品質摘下有建築界奧斯卡美名的中華建築「雙金石獎」、「金石首獎」及最高榮耀的「白金石首獎」等四大金獎，而趙藤雄本人更獲頒中華建築的「兩岸卓越人物貢獻獎」榮耀。

未來住宅研發團隊

其實，從建築實績來看，遠雄已經興建超過600多個個案，建築面積達七○○多萬坪（2,310萬平方米），包括住宅四○○萬坪（1,320萬平方米）、廠辦及商辦三○○萬坪（990萬平方米）。換算下來，遠雄每年為台灣創造新台幣一兆元以上的經濟產值。

為了讓台灣建築業有更創新的突破，遠雄推出「二代宅」，以綠能、智能、性能、雲

遠雄金融中心，台灣最具代表性的低碳綠色商辦大樓，榮獲美國LEED黃金級和台灣LEED綠建築鑽石級標章雙認證。

端科技打造新建築，並在二〇〇九年將二代宅計畫再升級到「二代城」，提供國際級的優質的宜居環境，將綠能、智能及性能結合雲端的三能一雲建築，擴展到城市面向進行規劃，打造國際級智慧生活城市。

永續品牌標竿

同時，更積極整合國內外專業建築團隊，並從土地開發、設計規劃、採購發包、營建施工、企劃行銷、簽約交屋到售後保固，全程服務到底，開創台灣建築業界唯一的「一條龍服務」，打造遠雄品牌。並將其建築作品從標準化再升級至精緻化、極致化，把每個細節都做到零缺點，進而感動客戶，贏得客戶信賴，如此創造出遠雄的品牌價值，並將台灣建築推向另一個高峰點。

像是在營造建材施工品質，遠雄要求多道品檢程序讓品質精緻化，創下台灣建築史上最嚴謹的責任施工。並主張防震、防火、防

颱、健康、智慧、性能等六大議題，基礎、結構、裝修、景觀、交屋的五大階段，並建立程序標準化，讓施工一次就做對，品質精緻再提升，做到三大住宅安心保證，如無幅射鋼筋保證書、不含海砂保證書、房屋結構耐震保固書等。

從一條龍服務、建立標準、二代宅，遠雄一直不斷為使用者創造價值，包括為了迎接物聯網時代而建置智慧住宅，為的是與政府一起推動智能城市。

評鑑認證第一名

為了能讓台灣的建築設計跟得上全世界水準，趙藤雄十分重視國際認證標準。因此遠雄的每個案子都會積極去爭取國際級認證，一來使建築技術不斷地提升，二來也可確認工程品質是走在全球尖端。

這幾年遠雄的國際認證有二〇一一年的遠

雄左岸全球唯一獲頒ＬＬＧ「創新卓越智慧城市」認證，二〇一三年遠雄Ｕ-ＴＷＯＮ再獲ＬＧ「混合雲端智慧建築」認證，成為這個由全球一百四十五個世界大都市及一千家國際企業參與智慧生活聯盟的「Living Labs Global」（ＬＬＧ），唯一獲得雙項認証的華人企業單位。另外，也是華人第一家ＳＧＳ Qualicert服務認證、英國ＢＳＩ客戶個資管理認證。

在建築專業評鑑方面，更獲得台灣建築中心頒發綠建築標章、防火標章、智慧建築標章、耐震標章、綠建材標章、住宅性能標章。以及台灣優良建商認證標章、台灣優良營造商認證標章、光纖標章建築等等。至於建築獎項二十多年來更多不可數，包括獲得建築金石獎、金質獎、金獅獎、卓越建築獎、建築金獎、金塔獎、消費者金牌獎、建築優良施工獎、誠信建商、ＩＡＬＤ照明設計優等一百二十一座獎項肯定。

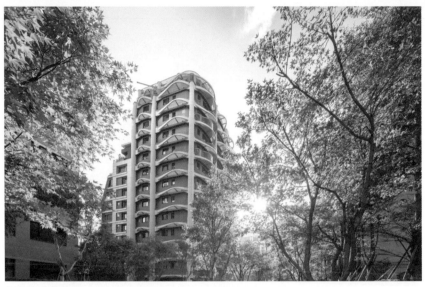

內湖遠雄晴空樹。

至於在媒體評鑑方面，遠雄更是許多媒體雜誌或工商團體在調查信譽品牌、健康品牌、理想品牌、標竿企業等等，名列前矛的佼佼者。例如讀者文摘、康健雜誌、天下雜誌、經濟部工業局評選……等。

遠雄歷年來的媒體評鑑

＊讀者文摘 信譽品牌 連續七年白金獎

＊康健雜誌 健康品牌 連續六年第一名

＊管理雜誌 理想品牌 連續三年第一名

＊天下雜誌評選 連續五年標竿企業

＊《今周刊》兩岸三地一千大

＊蘋果日報民眾票選「最想住哪個建商蓋的房子第一名」

＊Smart雜誌民眾票選「好宅建商遠雄領先國泰」

＊蘋果日報委託調查品牌建商第一名

＊新北市102年度優良社區評選大型社區組12個，遠雄個案
　包辦6個

＊經濟部評選一百大品牌唯一建築商

＊經濟部工業局評選一台灣創新企業20強

＊中華徵信 建築投資績效 連續七年 第一名

趙藤雄前往國外與當地專家交流，引進最先進技術。

領先創新

「事實上，遠雄創下許多建築業界的首創第一和唯一。」遠雄房地產張麗蓉總經理說，例如「光纖到家」。在大家對光纖還不熟悉時，遠雄在二〇〇五年，在二代宅裡便率先啟動FTTH光富計劃，所有建案全面光纖覆蓋；二〇一一年全國FTTH光纖到家總數為一萬八千三百七十八戶，其中遠雄二代宅為九千二百零九戶，佔有率超過50％。

若仔細精算起來，遠雄共首創卅八項第一、十三項唯一項目。包括首創一條龍全程服務、鋼骨簽名學、宅履歷、光纖到家、指靜脈、ETC／Etag、數服平台、新北市府資訊整合、家庭能源管理、電動車充電系統、五合一HA、NFC手機門禁、遠距照護、環境感知、光纖標章、智慧城市、雲端建築、二代宅三大理念、三能一雲升級等，並成為台灣第一個將FTTH光纖締造了一千兩百八十公里，可環台一周長度的建商，更建立全球第一雲端共構

企業總部。

有了硬體、服務更重要，誰能逐步落實跨領域整合？因此二〇〇四年，遠雄創立業界唯一數位研發團隊，遠赴日、韓、歐、美取經、率先啟動ＦＴＴＨ光纖到家、數位十二標章，跨國、跨領域邀集國際大廠，將科技整合應用在安全平台、生活訊息與社區服務等項目，做到「無限擴充、無所不能，數位應用全面整合。」

其中，為實現國際化數位家庭，更創下台灣五個全國第一：首創ＦＴＴＨ光纖到家社區「未來城」、九千二百零九戶ＦＴＴＨ光纖到家住宅、跨國跨領域超過十家國際大廠合作、建立產官學數位考察團隊、業界唯一數位研發團隊，並首創數位十二標章發展版圖，全方位實踐數位生活藍圖。

遠雄U-Town全球首座智慧雲端建築記者會。

實績肯定

為了打造更好的建築及空間設計，趙藤雄率遠雄團隊不斷地到外地考察取經，總共去了日本、韓國、新加坡、美國、歐洲等十五個國家、卅多個城市考察。

「每一個國家都有它的一些優勢。」趙藤雄說，例如韓國專設一個情報通訊部將科技與城市、農業、行政、工業、商業及服務業結合，於是有了U-KOREA。到了日本，才發現日本前首相小泉直接就撥五兆日元的預算發展U-JAPAN，企圖將日本變成一個全世界最科技、最有智慧的國家或者城市。至於歐洲則重視環保及節能減碳的處理，尤其在參觀了西門子、飛利浦等歐洲幾個大廠後，再去美國西雅圖參觀微軟的總部，就可以感受到中間的差異性。

回來後，再與中華電信、交通大學、HTC、明碁，或者研華工業電腦等一起分享，並透過遠雄房地產的研展小組將見學參

訪的內容分成七個方向、七大類，尤其是物聯網。然後由再結合國內外八十幾家產官學研的大企業，持續研究。

「這多年來，我們歸納出住宅數位建築十七部曲，不只在台灣流傳，甚至還流傳到國外去，獲得好評價。」趙藤雄說。雖然面對現在的台灣環境，他很感傷，但是憑藉著對台灣土地的熱愛、貢獻對建築的熱情，趙藤雄仍不放棄。

遠雄的實績肯定LIST

八大造鎮榮耀介紹

- 三峽藝術造鎮：5,398戶1.2公里藝術大道大學城藝術造鎮
- 林口數位造鎮：3,591戶林口科技造鎮
- 內湖科技造鎮：55棟企業總部帶動4兆產值
- 內湖五期世界花園主題造鎮
- 汐止雲端造鎮
- 新莊三能一雲造鎮
- 中和水岸生態智慧示範社區
- 台中海港城市

六代廠辦進化介紹

- 1979年推出台灣第1棟立體化工業廠辦｜新店遠東工業城
- 1990年推出第二代園區化廠辦｜汐止遠東世界中心
- 1996年推出第三代科技化廠辦｜中和遠東世紀廣場、內湖科技園區
- 2001年推出第四代智慧化廠辦｜東京企業總部、遠雄時代總部
- 2004年推出第五代複合化廠辦｜台灣第一遠雄自由貿易港區
- 2011年推出第六代雲端化廠辦全球首座雲端企業總部｜遠雄U-TOWN

十五國五十個城市跨國考察

- 1974 香港、新加坡、韓國考察之旅
- 2004 赴日本東京造鎮考察
- 2004 日本數位家庭觀摩團
- 2006 赴韓國U-CITY計劃
- 2008 日本松下電工參訪
- 2008 赴美國西雅圖微軟總部考察
- 2010 中國世博城市考察

- [] 2010 赴英國三能建築考察
- [] 2010 赴歐洲四國智慧城市考察
- [] 2011 赴西班牙綠能城市交流
- [] 2011 北歐二國三城市超越之旅
- [] 2012 法國坎城MIPIM受邀
- [] 2013 美國三城智慧生態參訪

數位十七部曲

- [] 2005.05　首部曲：無線寬頻的世界
- [] 2005.07　二部曲：神奇的遠端監控
- [] 2005.08　三部曲：沒有圍牆的學校
- [] 2005.10　四部曲：全國首座FTTH光纖到家社區
- [] 2005.12　五部曲：指靜脈生物辨識門禁
- [] 2006.07　六部曲：全國首座遠距照護健康管理社區
- [] 2007.08　七部曲：首創「手機門禁管理系統」數位安全宅
- [] 2007.10　八部曲：全國首座建商斥資經營的「U-CITY數位服務平台」
- [] 2008.03　九部曲：全台首座IPv6二代網路智慧型數位住宅
- [] 2008.07　十部曲：全國唯一「ETC輕鬆到家」數位車道門禁
- [] 2010.06　十一部曲：全台首座「薄膜太陽能智慧公車亭」
- [] 2011.07　十二部曲：全國首次三大領先技術整合「環境感知」｜西門子、中華電信和資策會
- [] 2011.07　十三部曲：全國首次三大領先技術整合「家庭能源管理」｜西門子、中華電信和資策會
- [] 2011.09　十四部曲：全國第一座「智慧城市」「12i」智慧生活應用
- [] 2011.10　十五部曲：全球首座智慧雲端建築
- [] 2012.10　十六部曲：社區智慧汽車充電系統
- [] 2014.10　十七部曲：首創遠雄數位平台服務

CHAPTER.7
2016-∞

在細節中
成就
建築恆久價值

結合了文化與藝術，涵括了豐富的生活與生命力，建築不只是讓人安頓現實、夢想未來的地方，更是文明發展與社會演進的象徵，將過去、現在與未來，不同時空下的人、事、物連結在同一個空間中，紀錄令人難忘的時光。而真正追求永續的建築，必須從細節中建構恆久價值，才能在歲月的洗練中，充分展現歷久彌新的光芒。

以百年為永續目標的建築使命

「一個國家、城市是否進步、文明，有沒有競爭力和永續性，從建築中就可以看出端倪。」趙藤雄如是說。

結合了文化、藝術，建築才蘊含生命力，他說：「想展現城市的風貌，不是只有一座建築物就可以做到，必須有整體的規劃，從一間房子推到社區、延伸到城市，甚至影響國家建築趨勢。」遠雄的建築理念就是以此為出發。

尤其是土地有限，建築資源寶貴，「怎麼讓建築不是只有使用三、四十年，而是能朝向百年永續邁進，是我們持續努力的目標。」

與時俱進的創新服務，
為眾人創造最佳體驗

時至今日，遠雄企業團之所以能持續領先業界，靠的是與時俱進的服務與創新，顛覆一般人對建築業的想像。

年少時白手起家，趙藤雄深切瞭解房子對每個人的重要性，他努力思考該怎樣才能滿足客戶的需求，從土地開發開始，著手改造環境，考慮周遭的生活機能與社區的動線，讓居住在這裡的每個人都感覺舒適、自在，安身立命。

為了滿足消費者對家的需求，透過服務建立品牌，遠雄創造了一條龍的服務，將營造的施工管理及交屋後的售後服務，全都建構在專業的平台上，趙藤雄表示，「所以我們蓋的房子常常是一推出就馬上賣完，很多人不只買一間或買一次，他們這一生都跟著遠雄走。」

此外，順應時代浪潮，嗅聞到廠辦商機，遠雄陸續建造了三百萬坪（990萬平方米）廠房，提供給三萬多組企業客戶使用，從早期的成衣、針織、塑膠、電腦、科技業、資訊業、通信業，到現在最夯的物聯網、雲端業、生技業，遠雄規劃的產業園區從動線的配套、倉儲的規劃，到生活、美食的服務，讓工作、消費都方便，集合全

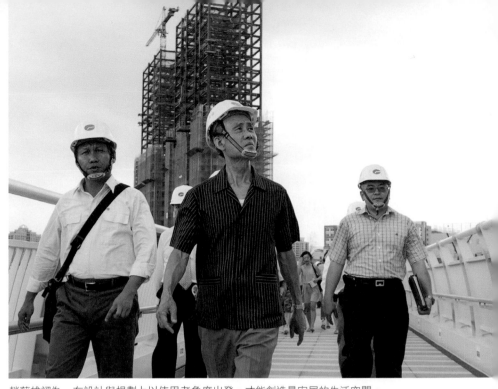

趙藤雄認為，在設計與規劃上以使用者角度出發，才能創造最安居的生活空間。

以永續精神帶動城市興起

「許多人欣賞建築只看外觀，我們是從不同角度去思考，在設計與規劃上全都是以使用者的角度出發，創造最宜居的生活空間。」趙藤雄說。

大型指標性的建案，常常帶動周遭環境的改變，進而帶動城市的發展與繁榮，透過社區型造鎮，能帶動區域發展，創造革命性的價值與永續。趙藤雄說：「建築對於社會的影響力，不光是居住硬體建材設施的改善，更是無形中促進生活品質與居民互動，讓社區凝聚力提升。」

過去台灣的城市發展較不成熟，也比較雜亂無章，「舊思維與不適宜的法令，讓城市的風貌蒙塵，台灣許多留下來的經典建築大多是日治時代百年前打造。」趙藤雄認為，現今城市的更新與改造，挑戰與考驗巨大。

方位的服務，支持國家經濟的發展及現代化廠辦的研發與創新，陪伴台灣企業不斷地由小變大而茁壯。

懷抱著遠大的抱負，追求恆久、永續的建築，遠雄從二○○○年在台北內湖科技造鎮、二○○五年推出二代宅、二○○六年三峽藝術造鎮、林口數位造鎮，到後來陸續結合智慧造鎮的內湖五期重劃區「遠雄新都」、「遠雄左岸」的城市規劃等，參考世界先進國家在科技的應用，導入環保的思維，將智慧社區、智慧家庭與節能環保一起落實成真，創造無數經典，更以創新與永續精神與城市共享繁榮。

像是「遠雄九五」所在的新莊副都心，為雙北唯一低碳綠能示範特區，全區超過五十％綠覆率，所有建築均需取得綠標章，道路退縮、自行車道系統環繞，二○一一年更啟用新北唯十二點三公里中港綠堤，成為台版清溪川，四大主題公園綠地環抱，望眼世界，與國際大CDB並駕齊驅的大規模綠地規劃。「遠雄九五」設計上與周邊環境呼應：東邊環視大屯山脈綿延山景，西倚願景公園綠意，南方縱觀中央山脈層層交疊、雲霧繚繞山林風景、二點三公里中港綠堤，溪流長景，北眺淡水河出海口、觀音山、大屯山巒；擁抱大台北山林自然環境，與周圍自然綠意環境地景一同生息，在建築本體上，更以東方皇居御苑的五行風水概念融入永續設計中：加入循環水景賦予「金水生木」，傳達永續、生生不息概念，令種植有季節變化鮮明的墨水樹及鳳凰木，將北方屬水、南方屬火的風水意含，也圓融地納進庭景觀之中。

遠雄位於高雄亞洲新灣區的超高住宅大樓「遠雄THE ONE」，是全球第二十六高、亞洲第六高、台灣第一高的垂直複合式六星級飯店私宅會所，其中一到十六樓將作為遠雄悅來飯店，十七到五十八樓則是住宅「遠雄THE ONE」。

「遠雄THE ONE」開業界之先，規劃對位全球八大國際港灣城市美學風格的頂級公設、在五十九到六十三樓設置全國最高頂級空中會館；更首創由單一業主遠雄企業團提供飯店與住宅一條龍服務，加上GIORGETTI義大利百年經典工藝傢俱、歐洲市佔第一品牌瑞士迅達高速電梯、B&O音響系統等全球知名豪宅品牌加入，如紐

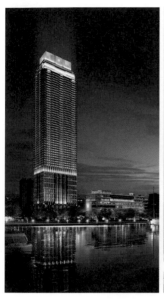

遠雄The One將為高雄新灣區樹立建築新地標。

遠雄The One，鋼構採筒型結構設計，塑造百年安全建築之典範。

約One57 Park Hyatt飯店住宅、公園廣場三十號Four Seasons私家豪宅，是同步紐約、世界主流全球富豪競藏的頂級飯店住宅。

隨著水岸開放、產業轉型以及亞洲新灣區五大建設陸續完工，高雄擺脫工業城市形象，沿著港灣打造出由Hotel、Office、Parking、Shopping、Convention、Apartment 等概念疊加而成的「HOPSCA核心商務區」，晉身國際一級大都會之列。根據統計資料顯示，高雄目前有二十四家企業總部、十三個創新育成中心與兩百五十九家廠商進駐，「遠雄THE ONE」積極推出結合旅館、豪宅和招待所的頂級複合式物業，勢必提供優質完善的居住環境，讓高雄跟上國際趨勢潮流，成為優秀人才移居、就業與創業的扶植搖籃，全面創造大高雄發展榮景。

懷抱初衷，不忘本心

趙藤雄指出，「我對建築的初衷，就是要為客戶創造最好的產品、最大的價值。」因此，追求永續向來是遠雄企業團的終極目標，從一條龍服務、建立標準、由二代宅到二代城，遠雄不斷思考還能為客戶創造什麼價值？

所以，追求與環境共存，結合科技、數位、智慧，建立起全齡通用，可住百年，代代相傳的家，建立起消費者心中無可取代的品牌價值，是遠雄持續努力的目標。

「當科技與建築材料與時俱進，我們不忘本心，以人性為本，與環境共存共榮。」趙藤雄強調，遠雄一步一腳印，打造無所不在、無所不能、無限擴充，既經濟又有效率的環境，從社區到城市，讓生活品質與國家競爭力全面提升，為建築注入新思維，讓經典恆久、歷久彌新。

台灣還需要什麼建築？
建築的社會責任

過去，台灣的國土建設政策缺乏一致且明確的方向，包括跨行政區域及聯合發展的經營規劃；而都市計畫對市民的使用習性和開發商的慣性沒有全面的考量。

加上各地方政府因土地管轄權因素，以台北市、新北市、桃園市、基隆市為例，生活機能上

實為一體，在工作、居住、遊憩等互動十分緊密，但由於行政區域劃分，地方行政首長經常各自發展，讓整體都會區域內地方的發展受限。

趙藤雄感嘆地說：「從城鄉失衡、住宅品質低落、公共服務設施不足等問題，都突顯城市空間規劃已成為當前重要課題。」建築是一個能讓人們安頓現實、夢想未來的地方。因此無論是生活環境、美學品味、社區秩序乃至於產業型態，都應該做整體規劃，無論是在建築、文化等等軟硬體設施，都要朝向永續前進。

「我想未來的住宅，應該要做到一個從零歲到一百歲都能夠居住的、都能夠喜歡它的前衛住宅、全方位的住宅，最重要的是它能兼具人性化、生活化與安全化。」趙藤雄如是說。

人類生活的大未來：
自然、永續的生態城市

「將過去、現在與未來，不同時空下發生的人、事、物連結在同一個空間中。」趙藤雄點出建築對

遠雄金融中心與台北101夜景璀璨燈光相互輝映。

人類、社會及城市的意義，不但是傳遞一種文化價值、一種生活方式，更是現代人對品味和心靈的追求的極致表現。

以城市發展的宏觀角度來做整體規劃，結合「智慧生活」、「全區規劃」、「低碳綠能」打造智慧城市是遠雄不變的堅持。近年來，許多具前瞻與創意的建築師，也不斷發想未來建築的可能性，「對於環保，怎麼樣去愛地球、愛環境，讓我們住得越來越好，更喜歡住在這這個環境，是我們持續加強的目標。」趙藤雄深信人文、環保與科技對於全能住宅的重要性。

無論是現在或是未來，建築除了扮演城市地標、人類居所，都得回歸到最基本的核心：被使用的同時，創造對人類社會最大的經濟效益。遠雄憑藉著用心、專注與創新，與自然環境共存共榮的大前提下，更進一步為愛護環境、追求永續，創造未來無限可能。

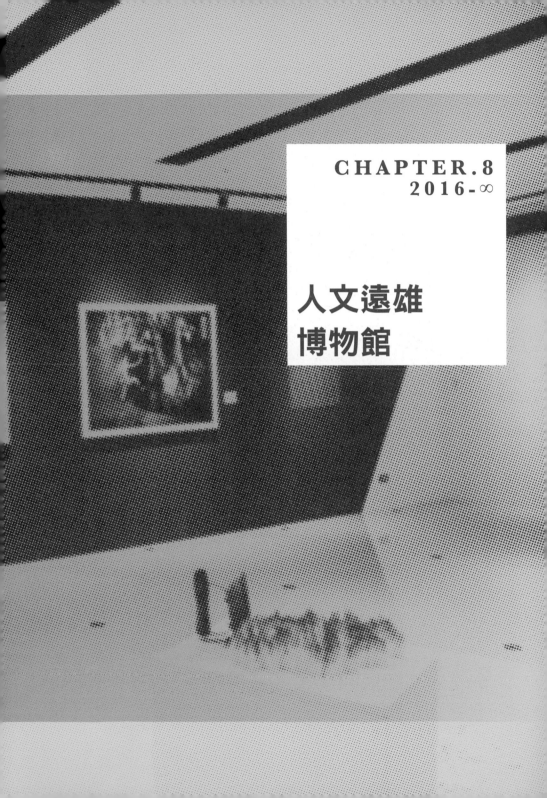

CHAPTER.8
2016-∞

人文遠雄
博物館

作為知識與空間的結合，博物館過去被視為收藏與展示品的場域，隨著時代的發展，博物館從客體轉變為主體，連結城市與地景之外，更形塑文化的樣貌。人文遠雄博物館，一座結合建築、藝術、文化與運動等多元主題的博物館，蘊含著深耕多年的心願，站在當下，更前瞻未來。

創新視野，建築、藝術與人文的世界美學觀

文化創意發展受各國重視已進入高度發展階段，作為綜合各類知識領域的空間，當代博物館設計關係著人類與文化的連結，而建築與生活息息相關，建築的藝術在於人類把外在本無精神的東西改造成為表現自己精神的一種創造，博物館存在的理由更是將文化延續，並豐富人類生活。

以人為本，打造傳世企業文化的遠雄企業團，深耕台灣建築與文化產業，為了將人類由古至今的建築史脈絡和軌跡能夠更具體而貼切的介紹給大眾，並將遠雄近五十年來所秉持追求的永續建築精神更有系統地落實傳遞並延伸推廣，籌備多年，由「財團法人遠雄文教公益基金會」所推動支持的「人文遠雄博物館」，正式於二〇一五年五月在汐止遠雄廣場正式成立營運，係以集結建築、藝術、文化與運動等多元主題的博物館為出發，二〇一六年十二月更南下設立「人文遠雄博物館高雄分館」，進駐「遠雄THE ONE」接待中心，提供更多藝文展演活動。

隨著時間的發展，博物館事業已不再只是靜態的工作，更是具多樣化與多元性的產業，遠雄企業團在五十年來對城市、建築、文化的耕耘，一直醞釀著如何能將多年來豐碩的成果與對建築、藝術與文化的推廣向大眾展示，在中國科技大學各系所及多位老師構思多年的協助規畫下，遠雄希望營造的不只是一間企業形象館，更期待打造出一處具有回顧過去與前瞻未來的建築史觀館所，並且走進民眾生活，創造與社區、城市連結的生活園地。

建築與文化的現在與未來進行式

歌德言：「不論你們的頭腦與心靈有多麼廣闊，必須把時代的思想感情全部裝滿。」縱觀世界現代的博物館，每一座都蘊含著自己的態度，不僅突顯城市美學觀，在文化累積之中，確實成為不可忽略的推波之力，也代表了一種時代的表徵，凝結成城市最獨特的視角。

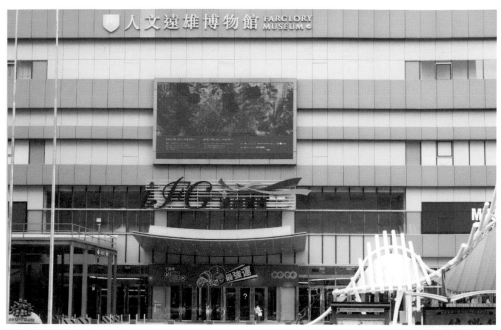

遠雄廣場外觀。

位於遠雄廣場4樓之建築文化館。

近年來各個城市紛紛改造、成立博物館，博物館所展示的已是一座城市的文化力，尤其，十八世紀以來，博物館的功能大多僅限於研究工作，直到十九世紀後，博物館開始成為展品的收藏所，進而功能演化，至今已承載著更多的可能性與使命。做為一座私人博物館，「人文遠雄博物館」的啟動，代表著一種對美好生活的使命，更是回饋在地居民，帶領著曾繁榮發展的汐止再度凝聚更多的文化。位於汐止遠雄廣場內的博物館，其規劃主體包含建築文化館、展覽1館及展覽2館，以及未來即將成立的台灣棒球博物館。

展示乃為博物館最具說服力且最能表達博物館理念的工具，而建築文化館則是遠雄企業團最核心的精神，它以「建築」為常設主題，區分「建築館」與「文化館」，在此結合視覺、聽覺、觸覺等設計，引領人們走進遠雄與建築文化的領域。

在建築館中，以時間軸的概念引入建築在當代城市、環境與社會文化的影響，並結合圖片、影片、模型，以及互動多媒體設置，以系統化方式梳理世界建築的發展脈絡與人類生活型態的進展，透過讓觀眾探索建築美學、功能、技術、空間等諸多意涵，思考人類對於建築的各種期待、想像，以及未來狂想。而在文化館中，相同的延續時間軸的脈絡，在系統性的整合之中展現遠雄之發展沿革、組織與文化，讓民眾貼近遠雄站在一個以開發、建設及營造為根基的企業，五十年來如何深耕土地、以具體行動來貼近生活脈動，如同其創業的精神「以人為本」，更能體會到遠雄在這片土地中的宏觀使命。來此不妨停駐腳步，藉由閱讀或多媒體互動方式，甚至透過網路傳輸等科技虛擬設備，即時體驗到各國間的建築與藝術之美。

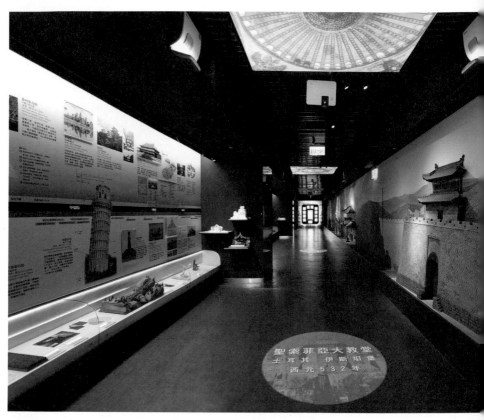

建築文化館「建築長河」展區。

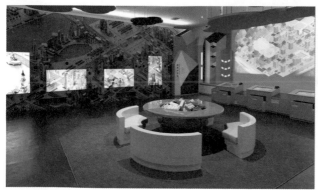

建築文化館「建築玩家」展區。

「遠雄文教公益基金會」豐碩成果

《Women's eye-女性X設計X社會》丹麥設計師Gitte Kath海報作品。

藝術家范振金老師親自導覽《窯火造景》特展作品。

國際 X 台灣：多文化的視角

私人博物館的成功，不僅來自於其內蘊的豐富展品與觀點，策展團隊所引入的新觀點與多元性，更是博物館成功之道。位於建築文化館兩側的展覽1館及展覽2館則引進各類型豐富多元的藝術創作和主題特展。1館以小型的藝術展為主，占地二百八十坪的2館則多以中、大型的視覺展覽為主。成立至今已成功引入多項精彩內容如「探索無限─國家地理一百三十五年經典影像大展」、「Women's eyes-女性X設計X社會」、「觸動奇積─

《花語夢語—鄭愛華油畫雕塑個展》主視覺畫作。

展覽1館《安居於世》特展。

展覽1館《城市故里》特展照。

內容產業的升級 美學教育之契機

博物館的價值不只是擁有什麼,而在於創造何種價值。藝術創作係為人們心靈與情感下最為

會動的積木展特展」等熱門展覽,更與文化部藝術銀行及各單位與大師級藝術家合作,透過「城市故里」、「窯火造景」和「未來請來」等主題式展出來支持臺灣本土的藝術家創作。而考量館址位置與在地區域的連結性,也開始嘗試各種地區性的合作展覽,並做為美學教育的傳遞,如「拿手好汐─二○一六汐止區公立各級學校師生聯展」,以及寓教於樂的親子同遊特展,如「插畫總動員─諾亞方舟奇遇記」,讓專業的藝術展覽之外,藝術文化能真正的進駐於生活之中,也更為貼近了觀眾的興趣與需求。除了讓民眾可親近藝術,未來「人文遠雄博物館」更將此精神與價值延續於建設本業之中,將文化與美學的因子灌溉於生活之中,形塑未來生活的美好想像。

豐沛的創造物，反之也以其本質與精神涵養人類心靈與體驗。隨著時間的發展，國家或企業所具備的競爭力來自於知識、內容產業的不斷更新，也因此文化事業所強調出的創新與知識，更是生命中最為可貴的價值與體驗。

展覽活動做為博物館中最核心的內容，而內容產業更是產業升級與企業競爭力的優勢所在，「人文遠雄博物館」雖並未居於市中心，然而卻有更宏觀的使命，期望以優質的內容與精神來吸引觀眾回訪，讓博物館成為文化美學的領航者，藉此肩負社會責任引領議題並進行策展。除了在展出內容上不斷推陳出新，以「生活與建築美學」做為經營上的方針外，更區分「活動」、「參觀」、「學習」、「文創」、「服務」等主題來完善博物館的功能，戮力於培育美學教育、發展專業的志工訓練、導覽解說與文創商品開發。

《靈魂拼圖—台灣棒球與名人堂特展》。

「人文遠雄博物館」自開館以來，已舉辦超過一百五十場以上的教育與文創體驗活動，以及數十場相關的導覽訓練與講座，在不同的特展內容中，提供工作人員與志工更為深入以及有脈絡的引導服務。此舉便是希冀透過博物館多元與創新的藝文活動，藉由深植於人們心中對美學的熱情，帶領參與的民眾從活動中感受藝術與文化創意的樂趣，達到推廣與教育的目的。同時博物館將各項使命與堅持，藉由季刊、展覽特刊等出版品提供更為詳實的內容，不定期舉辦講座、影展等活動來推展藝文專業教育，在各方、各領域的交流之下，深化研究層次，進而完備博物館功能與促進博物館的轉型與升級。

深耕在地 傳承台灣棒球文化

博物館經營者甚至是管理者，需要對於社會、產業或藝術創作擁有相當專業的觀察，最根本的是將不同的創作置於空間內，更重要的是能將理念傳遞出去。對一個創新空間的經營者而言，更

需要跳脫空間的限制，創造多元性外，以進行服務與行銷的組合。位於汐止的「人文遠雄博物館」，雖受限於區域、交通與服務空間，然而在網路時代的影響下，博物館所創造出的價值與視野卻是無遠弗屆，廣納各種不同的可能性。隨著各項展覽的發布，經營團隊更積極的參與國內外各項專業研討會與舉辦工作坊，樂於分享與交換空間資源，與國內外各專業與藝文組織締結友好關係，持續地讓「人文遠雄博物館」能交流最新的訊息，更因應世界的潮流站穩腳步，走出獨特的定位。

更為特別的是，長期深入建築、藝術與文化的遠雄企業團，為了保存台灣最珍貴的資產—棒球文化，也開啟博物館的另一項使命，多年來進行籌備「台灣棒球博物館」之計畫，並蒐集全台灣各項針對的棒球文物。在此，「人文遠雄博物館」以巡迴展覽的方式與全台民眾所分享，堅持為台灣國球留下最珍貴的資產。館內則不定期舉辦各類型的公益活動，如悅讀分享計畫、棒球夢

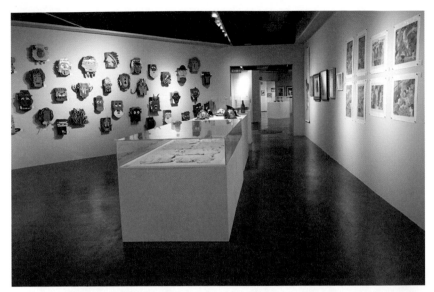

《拿手好汐—2016汐止區公立學校師生聯展》展場空間。

孩童於《觸動奇積—會動的積木特展》互動積木牆動手做。

想計畫和文化藝術推廣計畫等，除了在推展文化藝術教育和推動棒球運動發展，跳脫空間的限制，主動深入學校與偏鄉，並針對不同的屬性與需求，分享各種資源給不同團體，進而協助藝文教育與棒球觀念從小紮根。

永續經營，開創藝術園區新版圖

海德格曾言：「現在是過去的未來，也是未來的過去。」博物館，是屬於文化的精神指標，充滿著各種故事，「人文遠雄博物館」結合所在地域的特色和生活方式帶進建築語彙中，將成為社群共同體的精神指標。博物館建於舊名為「水返

《未來請柬》策展人志工導覽訓練。

腳」的新北市汐止區，站在一個深耕在地、放眼國際的精神下，建館之初就與在地鄰里建立良好的關係，積極邀請里民們前來做客，透過場域來凝聚居民情感，更藉此將藝術、建築與人文的精神擴散出去，真正的成為在地最具指標性的文化地標。

未來，「人文遠雄博物館」將持續地進行藝術、電影、出版品及音樂等精彩內容，演講、座談、論壇、表演及展覽等不同形式帶出更深、更廣的視野，同時開放引進外來的計畫，鼓勵青年藝術家及文化工作者在此策辦藝文活動，並自力

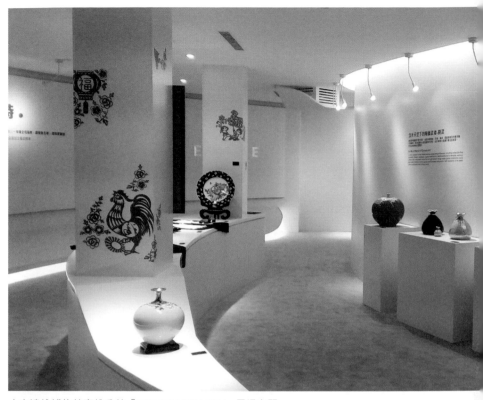

人文遠雄博物館高雄分館「THE ONE GALLERY」展場空間。

建築文化館展品「台北上河圖」。

建築文化館展陳東西方建築發展史。

開發出新的論述空間。

「拼圖─走進臺灣棒球巡迴特展」展出臺灣棒球的發展歷程、人物及生活。

五十年來，遠雄建設以建設事業為主體，致力於有形的建築與城市資產，在站穩腳步後，將累積多年的美學思想透過「人文遠雄博物館」此藝術平台來傳遞，持續地以展覽、教育活動、出版、保存典藏與國際文化交流等方式，再次將建築藝術文化向外拓展，並發揮博物館最重要的教育功能。「以人為本」貫徹於遠雄的企業精神之中，深刻的深植於民眾生活之中，並成為博物館的基本信念，期待豐富大眾對人、生活、自然三者間交互影響的理解，未來也將跨出博物館經營的侷限，建構出永續發展、以藝術涵養茁壯的「藝術園區」。

這是一個交流的平台，做為台灣討論當代藝術、建築、文化與美學的實體空間，更是遠雄企業團長期經營計畫中的實踐與展現，透過內容的升級與服務具體建構「永續經營」的使命，集結著企業團旗下所涵蓋的建設營造、金融保險、空運物流、遊憩休閒及購物美食等事業體系的理想與使命感，將「做到最好」的心願發揮最大值，讓遠雄未來累積的不只是有形的建築結構堆疊，更是無形的文化藝術價值與人類文明創新的延續與傳承。

人文遠雄博物館

地址：新北市汐止區新台五路一段97號4樓
電話：02-2697-1111
網址：https://lgmuseum.org.tw
時間：週二至週日10：00-18：00（每週一、除夕休館）

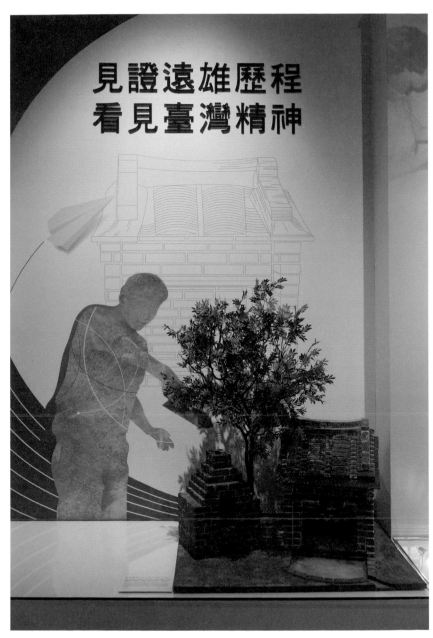

趙藤雄董事長第一件作品「溫柔媽廟」（模型）。